演色表 & 色彩配色

Color Chart & Pattern

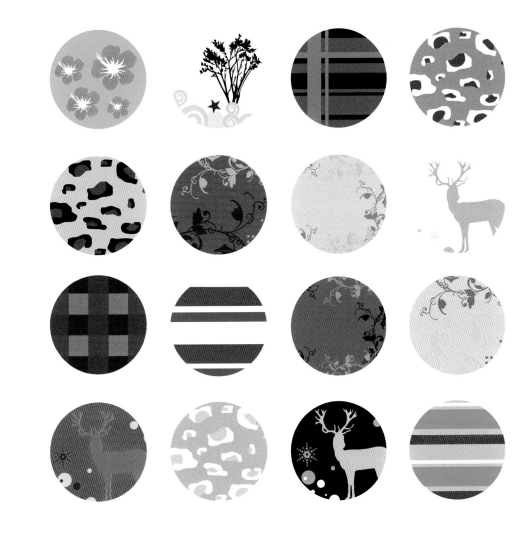

Contents 目錄

Color Chart & Pattern

色彩的印刷由CMYK所組成，我們稱之為印刷四原色，分別為青、洋紅、黃、黑。兩種或兩種以上的色彩組合在一起所產生的視覺效果稱之為「配色」。色彩的配色會使人產生感覺，時而沈穩純樸、清新俐落、時而前衛奢華。設計者若善於應用良好的配色，會使接收者更容易的進入設計者所塑造的情境中；反之，不好的配色，將無法與人產生連結的共鳴。由此可見色彩配色的重要性。

本書致力於讓讀者清晰明瞭色彩的演變，書中包含了《演色表》、《色彩配色運用》與《圖案配色運用》三大重點，讓設計者更能得心應手的掌握色彩的千變萬化、應用色彩的特性做美感的編排設計。避免設計者和印刷校色者印前的模糊色彩語言，產生認知的誤差，導致印後不可收拾的後果。讓設計者和印刷校色者間能有正確的色彩依據。

色彩配色應用

透過簡單的色彩搭配，呈現出千變萬化的視覺效果
適當的色彩配色能讓觀者產生認同感，
就像好的音樂能使人心情愉悅、放鬆是一樣的。

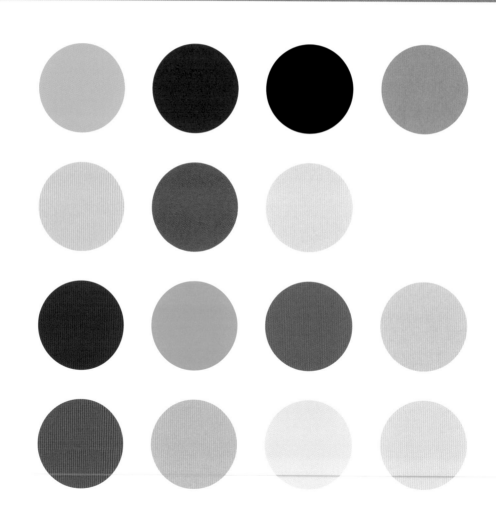

Y30

Y100

Y30

Y100

C30

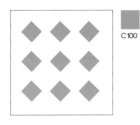

C100

C30

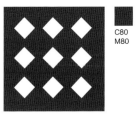

C80
M80

M30

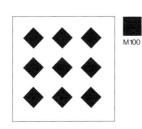

M100

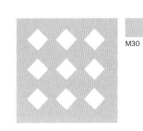

M30

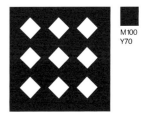

M100
Y70

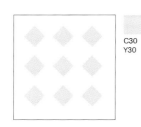

C30
Y30

C100
Y50

C30
Y30

C100
Y50

M30
Y30

M50
Y100

M30
Y30

M50
Y100

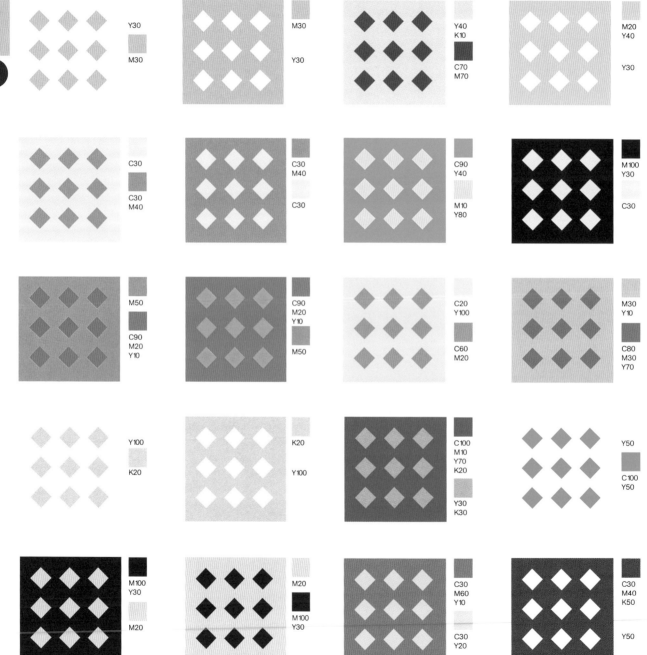

Y30
M30

M30
Y30

Y40
K10
C70
M70

M20
Y40
Y30

C30
C30
M40

C30
M40
C30

C90
Y40
M10
Y80

M100
Y30
C30

M50
C90
M20
Y10

C90
M20
Y10
M50

C20
Y100
C60
M20

M30
Y10
C80
M30
Y70

Y100
K20

K20
Y100

C100
M10
Y70
K20
Y30
K30

Y50
C100
Y50

M100
Y30
M20

M20
M100
Y30

C30
M60
Y10
C30
Y20

C30
M40
K50
Y50

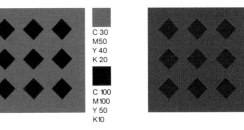

C 30
M 10
Y 30
K 10

C 30
M 30
Y 10
K 10

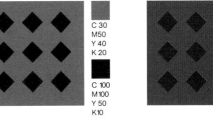

C 10
M 30
Y 30
K 10

K 50

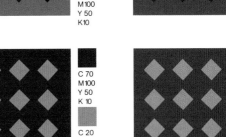

C 30
M 50
Y 40
K 20

C 100
M 100
Y 50
K 10

C 70
M 40
Y 70
K 30

M 100
Y 30
K 30

C 20
M 20

M 20
Y 30

C 40
M 30
Y 10
K 10

C 30
M 50
Y 30
K 10

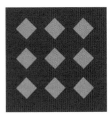

C 70
M 100
Y 50
K 10

C 20
M 30
Y 100
K 20

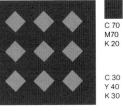

C 70
M 70
K 20

C 30
Y 40
K 30

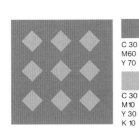

C 30
M 60
Y 70

C 30
M 10
Y 30
K 10

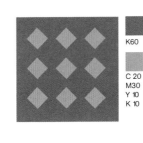

K 60

C 20
M 30
Y 10
K 10

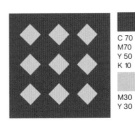

C 70
M 70
Y 50
K 10

M 30
Y 30

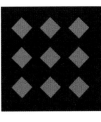

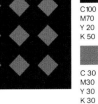

C 100
M 70
Y 20
K 50

C 30
M 30
Y 30
K 30

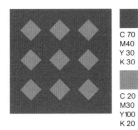

C 70
M 40
Y 30
K 30

C 20
M 30
Y 100
K 20

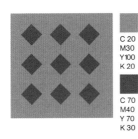

C 20
M 30
Y 100
K 20

C 70
M 40
Y 70
K 30

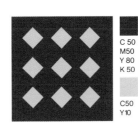

C 50
M 50
Y 80
K 50

C 50
Y 10

K 90

C 50
M 50
Y 70
K 20

C 10
M 30
Y 20
K 10

C 10
M 50
Y 50
K 30

C 80
M 20
Y 40

C 100
M 100
Y 50
K 10

C 100
M 50
Y 10
K 50

C 10
M 100
Y 50
K 30

C 10
M 100
Y 50
K 50

C 50
M 60
K 30

C 70
M70

K100

Y 30

K100

C 70
M70

Y 30

K100

Y 30

C100
Y 50

K100

M 10
Y 80

K100

C 30

K100

M 10
Y 80

Y 30
K 30

K100

C 30

M30

K100

M100
Y 70

K100

C 80
M30
Y 70

K100

M100
Y 70

M50

K100

C80
M30
Y70

C 30
M60
Y 70

K100

Y 30
K 30

K100

M50

K100

Y 30
K 30

C 10
M30
Y 30
K 10

K100

M50

M100
Y 30
K 30

K100

M30
Y 80
K 10

K100

C 10
M30
Y 30
K 10

K100

M30
Y 80
K 10

C 80
M30
Y 70

K100

C 10
M30
Y 30
K 10

C 30
M30
Y 30
K 30

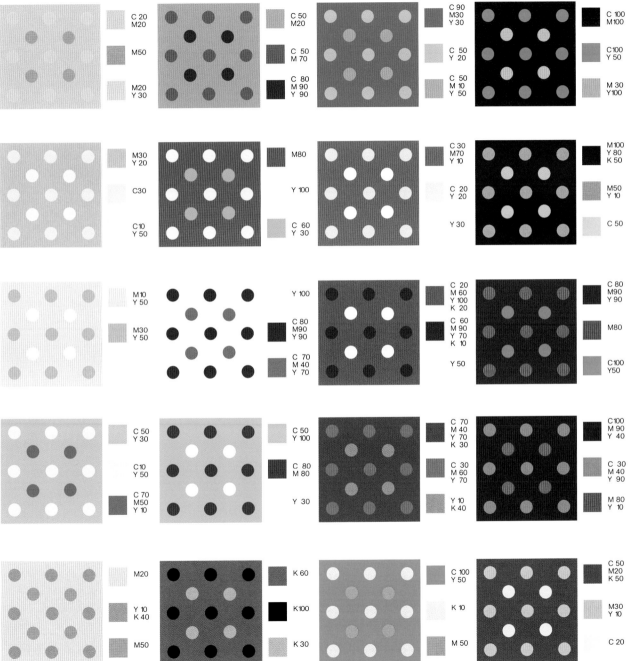

C 20
M 20

M 50

M 20
Y 30

C 50
M 20

C 50
M 70

C 80
M 90
Y 90

C 90
M 30
Y 30

C 50
Y 20

C 50
M 10
Y 50

C 100
M 100

C 100
Y 50

M 30
Y 100

M 30
Y 20

C 30

C 10
Y 50

M 80

Y 100

C 60
Y 30

C 30
M 70
Y 10

C 20
Y 20

Y 30

M 100
Y 80
K 50

M 50
Y 10

C 50

M 10
Y 50

M 30
Y 50

Y 100

C 80
M 90
Y 90

C 70
M 40
Y 70

C 20
M 60
Y 100
K 20

C 60
M 90
Y 70
K 10

Y 50

C 80
M 90
Y 90

M 80

C 100
Y 50

C 50
Y 30

C 10
Y 50

C 70
M 50
Y 10

C 50
Y 100

C 80
M 80

Y 30

C 70
M 40
Y 70
K 30

C 30
M 60
Y 70

Y 10
K 40

C 100
M 90
Y 40

C 30
M 40
Y 90

M 80
Y 10

M 20

Y 10
K 40

M 50

K 60

K 100

K 30

C 100
Y 50

K 10

M 50

C 50
M 20
K 50

M 30
Y 10

C 20

C 30
M 50
Y 50

C 60
M 20

C 20
Y 20

C 10
M 20

K 30

C 80
M 60
Y 20

M 30

C 20

M 30
M 50
Y 50

M 100

C 20
Y 20

M 50
Y 40

K 30

M 100
Y 70

M 30

C 20

Y 30
M 50
Y 50

Y 100

C 20
Y 20

C 10
M 40
Y 30
K 20

K 30

C 20
M 30
Y 100
K 20

M 30

C 20

C 30
Y 30
M 50
Y 50

C 60
Y 60

C 20
Y 20

C 100
Y 50

K 30

C 70
M 40
Y 70

M 30

C 20

K 30
M 50
Y 50

K 60

C 20
Y 20

C 30
K 50

K 30

K 100

M 30

C 20

圖案配色應用

透過色彩與圖案相互結合，呈現出具有創造力的色彩設計
不同的色彩結合了時尚、復古、新穎、古典等圖案配色，
呈現出細緻的圖案配色效果。

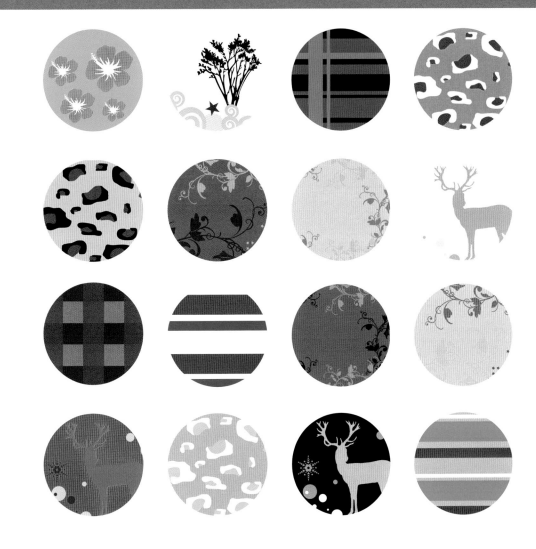

12

C 20
Y 30

C 30
M 50

C 30
M 10
Y 30
K 10

C 40
M 20
Y 10
K 10

C 30
M 30
Y 40
K 30

K 100

K 100

C 40
M 30
Y 10
K 10

K 25

C 30
M50

C20
Y20

C 10
M30
Y 10
K 10

C 70
M70
Y 10
K 10

M100

13

C 40

M30
Y 20

M50
Y 60

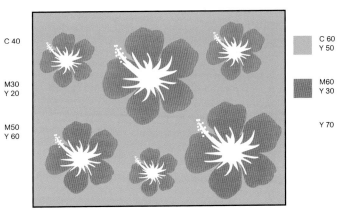

C 60
Y 50

M60
Y 30

Y 70

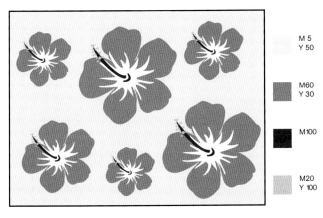

M 5
Y 50

M60
Y 30

M100

M20
Y 100

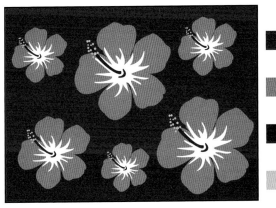

M100
Y 50

M60
Y 30

M100

M20
Y 100

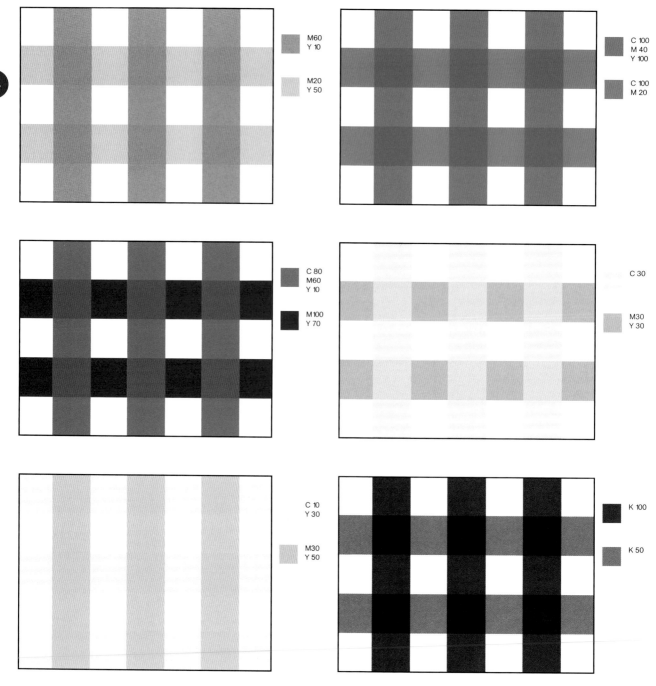

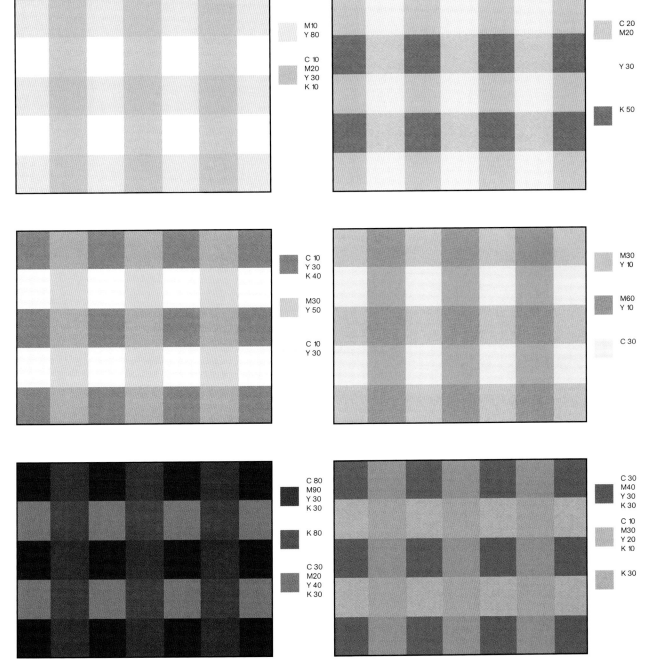

M10
Y 80

C 10
M20
Y 30
K 10

C 20
M20

Y 30

K 50

15

C 10
Y 30
K 40

M30
Y 50

C 10
Y 30

M30
Y 10

M60
Y 10

C 30

C 80
M90
Y 30
K 30

K 80

C 30
M20
Y 40
K 30

C 30
M40
Y 30
K 30

C 10
M30
Y 20
K 10

K 30

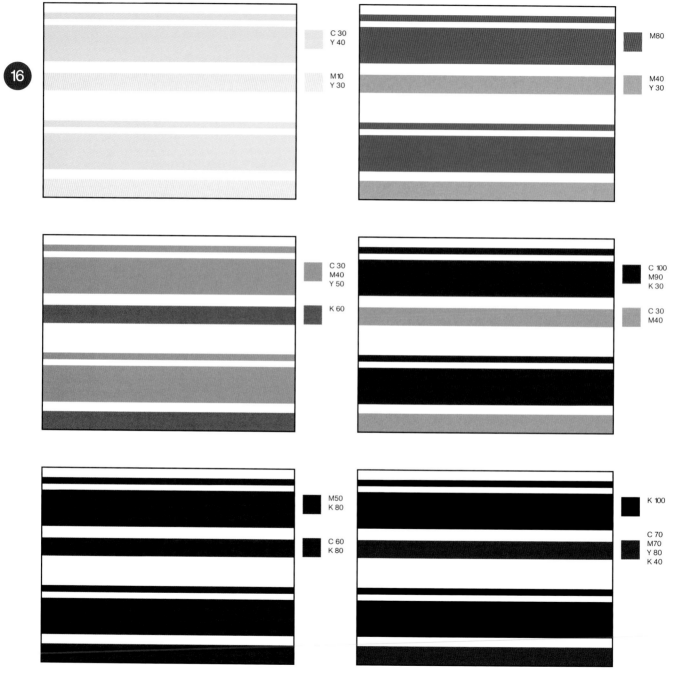

16

C 30
Y 40

M 10
Y 30

M 80

M 40
Y 30

C 30
M 40
Y 50

K 60

C 100
M 90
K 30

C 30
M 40

M 50
K 80

C 60
K 80

K 100

C 70
M 70
Y 80
K 40

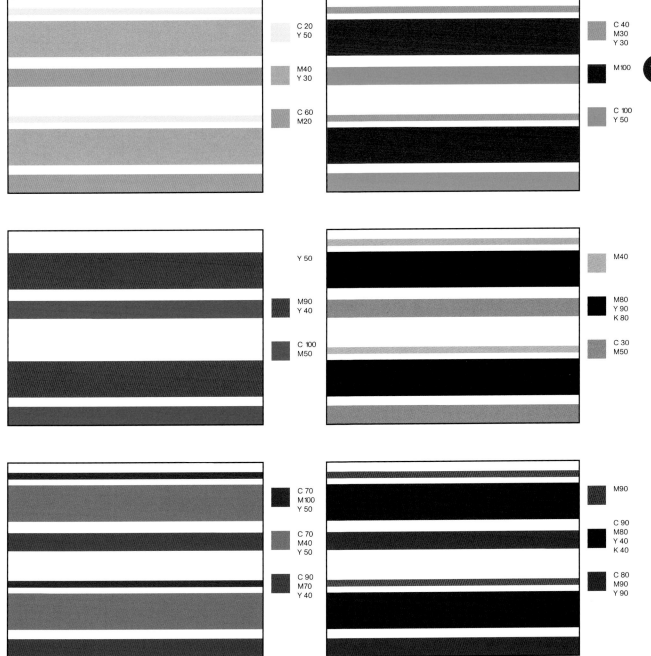

C 20
Y 50

M40
Y 30

C 60
M20

C 40
M30
Y 30

M100

C 100
Y 50

17

Y 50

M90
Y 40

C 100
M50

M40

M80
Y 90
K 80

C 30
M50

C 70
M100
Y 50

C 70
M40
Y 50

C 90
M70
Y 40

M90

C 90
M80
Y 40
K 40

C 80
M90
Y 90

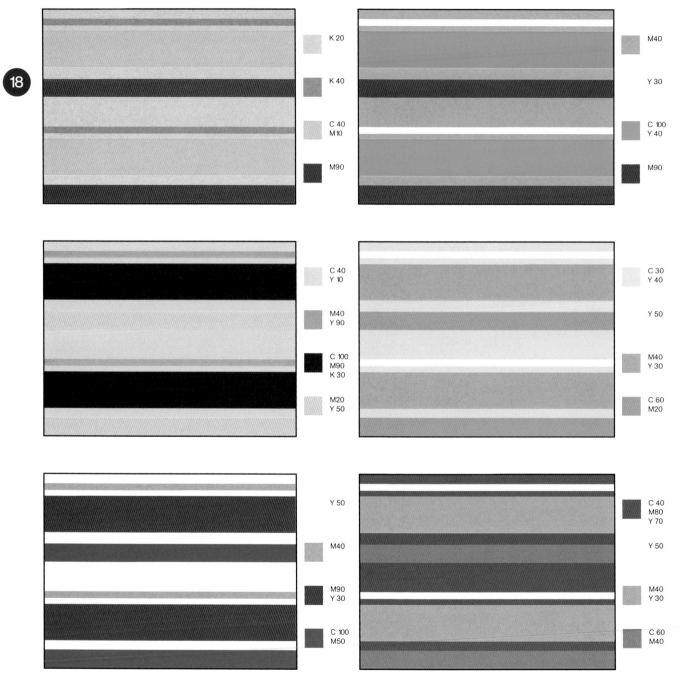

18

K 20

K 40

C 40
M 10

M 90

M 40

Y 30

C 100
Y 40

M 90

C 40
Y 10

M 40
Y 90

C 100
M 90
K 30

M 20
Y 50

C 30
Y 40

Y 50

M 40
Y 30

C 60
M 20

Y 50

M 40

M 90
Y 30

C 100
M 50

C 40
M 80
Y 70

Y 50

M 40
Y 30

C 60
M 40

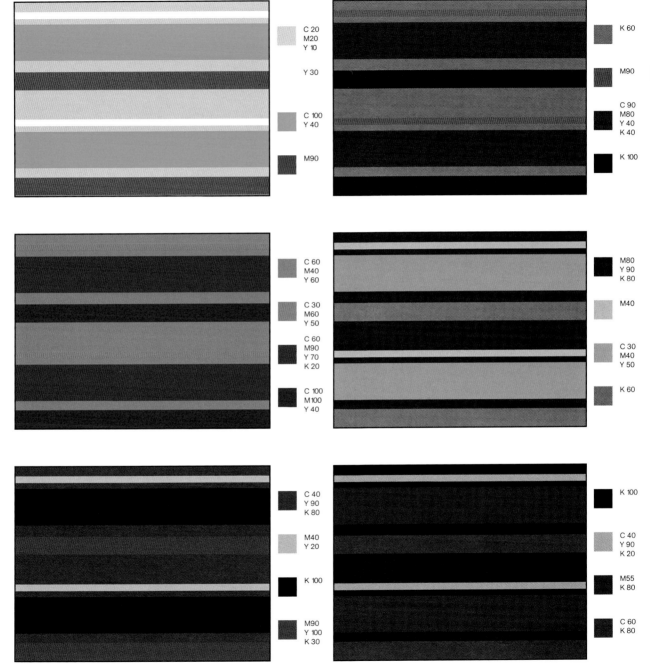

C 20
M 20
Y 10

Y 30

C 100
Y 40

M 90

K 60

M 90

C 90
M 80
Y 40
K 40

K 100

C 60
M 40
Y 60

C 30
M 60
Y 50

C 60
M 90
Y 70
K 20

C 100
M 100
Y 40

M 80
Y 90
K 80

M 40

C 30
M 40
Y 50

K 60

C 40
Y 90
K 80

M 40
Y 20

K 100

M 90
Y 100
K 30

K 100

C 40
Y 90
K 20

M 55
K 80

C 60
K 80

19

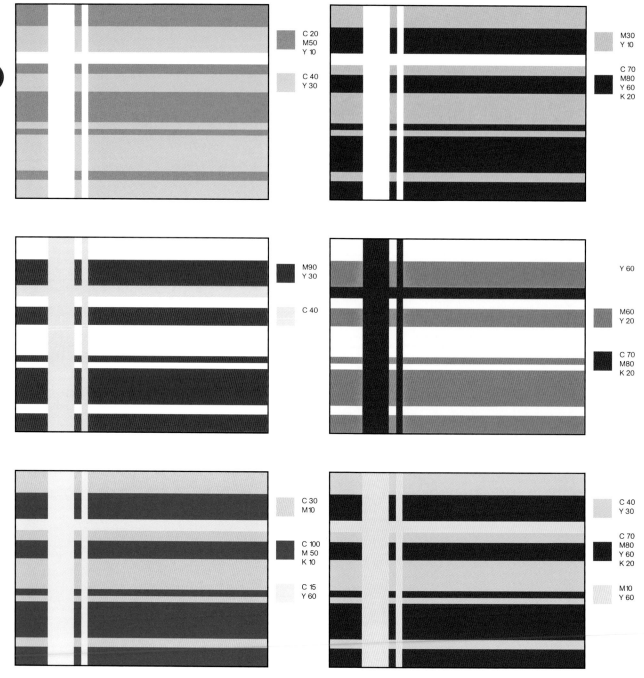

20

C 20
M 50
Y 10

C 40
Y 30

M 30
Y 10

C 70
M 80
Y 60
K 20

M 90
Y 30

C 40

Y 60

M 60
Y 20

C 70
M 80
K 20

C 30
M 10

C 100
M 50
K 10

C 15
Y 60

C 40
Y 30

C 70
M 80
Y 60
K 20

M 10
Y 60

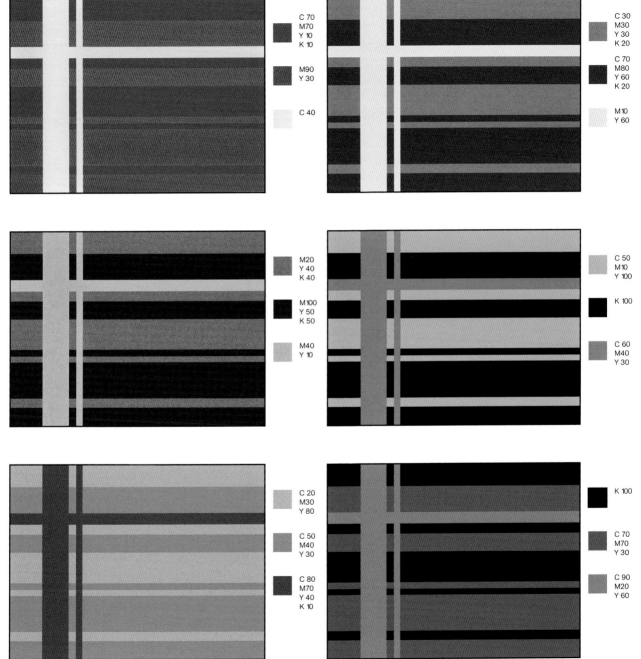

C 70
M 70
Y 10
K 10

M 90
Y 30

C 40

C 30
M 30
Y 30
K 20

C 70
M 80
Y 60
K 20

M 10
Y 60

21

M 20
Y 40
K 40

M 100
Y 50
K 50

M 40
Y 10

C 50
M 10
Y 100

K 100

C 60
M 40
Y 30

C 20
M 30
Y 80

C 50
M 40
Y 30

C 80
M 70
Y 40
K 10

K 100

C 70
M 70
Y 30

C 90
M 20
Y 60

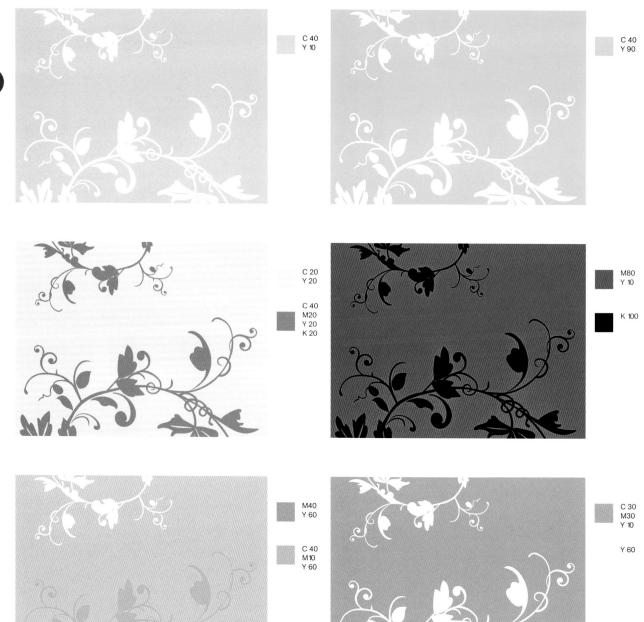

22

C 40
Y 10

C 40
Y 90

C 20
Y 20

C 40
M 20
Y 20
K 20

M 80
Y 10

K 100

M 40
Y 60

C 40
M 10
Y 60

C 30
M 30
Y 10

Y 60

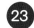

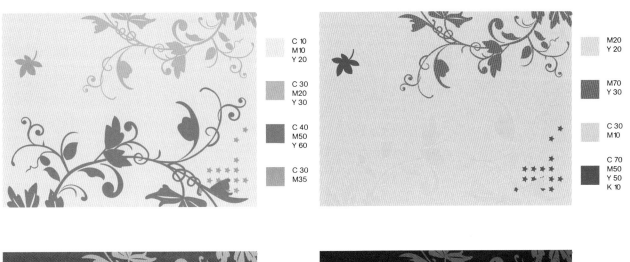

C 10
M 10
Y 20

C 30
M 20
Y 30

C 40
M 50
Y 60

C 30
M 35

M 20
Y 20

M 70
Y 30

C 30
M 10

C 70
M 50
Y 50
K 10

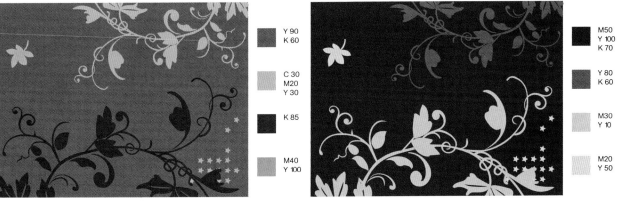

Y 90
K 60

C 30
M 20
Y 30

K 85

M 40
Y 100

M 50
Y 100
K 70

Y 80
K 60

M 30
Y 10

M 20
Y 50

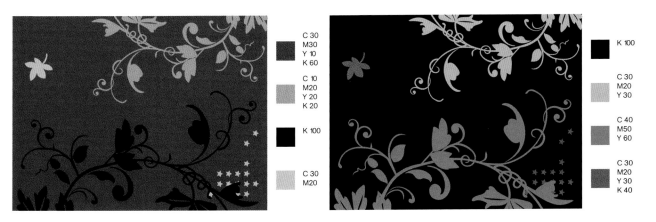

C 30
M 30
Y 10
K 60

C 10
M 20
Y 20
K 20

K 100

C 30
M 20

K 100

C 30
M 20
Y 30

C 40
M 50
Y 60

C 30
M 20
Y 30
K 40

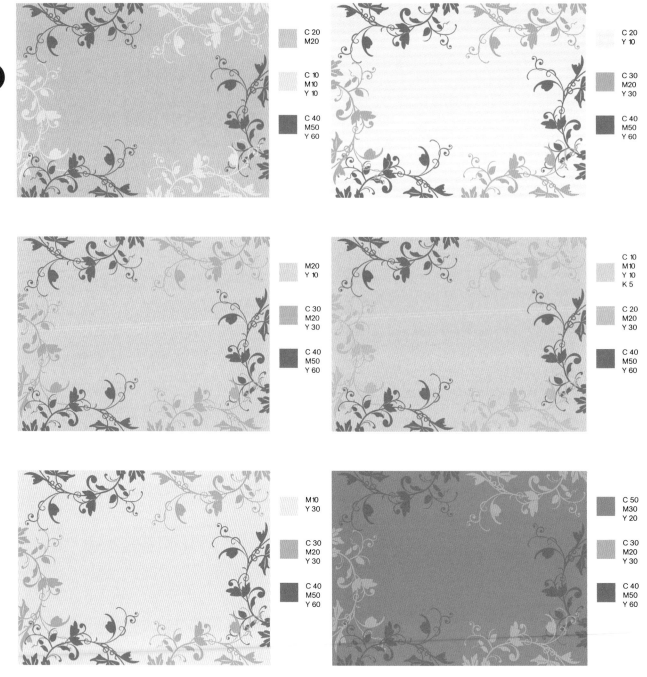

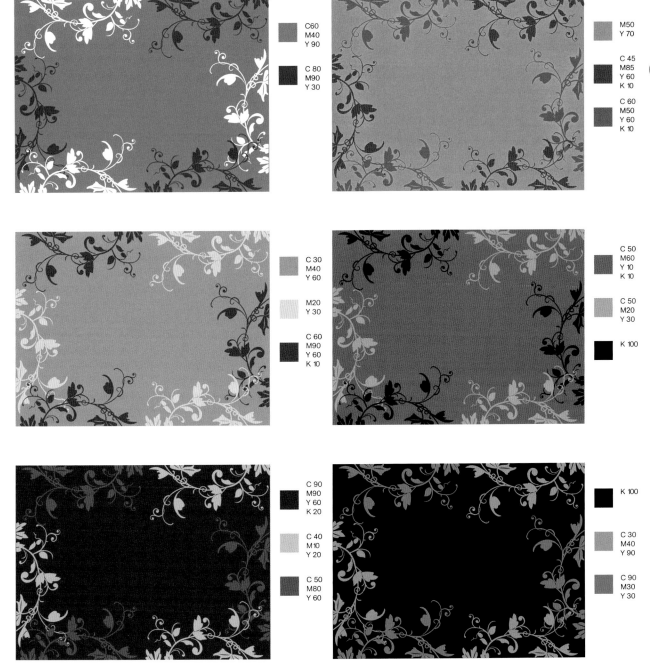

C60
M40
Y 90

C 80
M90
Y 30

M50
Y 70

C 45
M85
Y 60
K 10

C 60
M50
Y 60
K 10

25

C 30
M40
Y 60

M20
Y 30

C 60
M90
Y 60
K 10

C 50
M60
Y 10
K 10

C 50
M20
Y 30

K 100

C 90
M90
Y 60
K 20

C 40
M 10
Y 20

C 50
M80
Y 60

K 100

C 30
M40
Y 90

C 90
M30
Y 30

26

C 30

C 70
M 20
Y 10
K 20

K 100

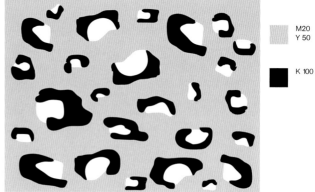

M 20
Y 50

K 100

M 20
Y 80

M 50
Y 50
K 50

K 100

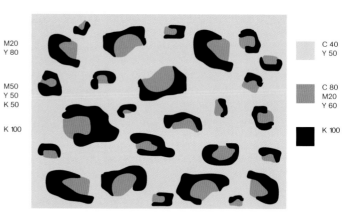

C 40
Y 50

C 80
M 20
Y 60

K 100

M 100

C 80
M 80

K 100

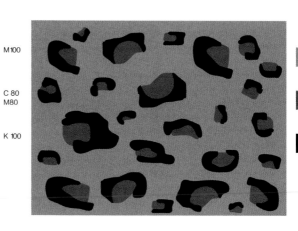

M 30
Y 50
K 30

M 50
Y 50
K 50

K 100

M30
Y 50

C 40
Y 50

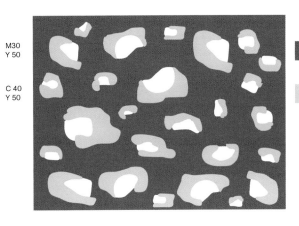

C 60
M50
K 20

C 50

27

M30

K 30

C 50
K 60

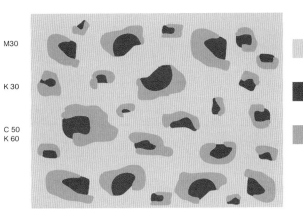

M20
Y 80

M50
Y 50
K 50

M40
Y 100

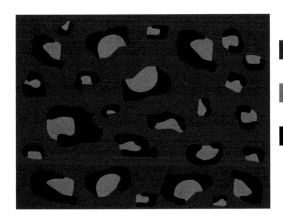

C 80
M100

K 60

K 100

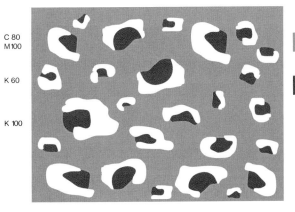

M50
Y 50

M50
Y 50
K 50

Y 60

28

C 40
M 10

M 50
Y 100
K 70

M 40
Y 90

M 30
Y 50

C 70
Y 60

K 60

M 30

M 100
Y 50
K 20

Y 40

C 100
M 100
K 30

Y 100

K 100

M 100

C 50

C 35
M 30
Y 50

M 20
Y 90

Y 40
K 10

C 20
Y 80
K 70

K 100

C 20

M 40

Y 50

C 40
M 20
Y 20

C 70
M 60
Y 40
K 10

C 10
M 20
Y 20

C 30
Y 20

C 80
M 70
Y 50

C 20
M 10
Y 20

C 30
M 60
Y 50

C 10
M 20
Y 20

M 30
Y 30
K 10

C 80
M 80
Y 40
K 10

M 70
Y 90

C 40
M 40
Y 70
K 60

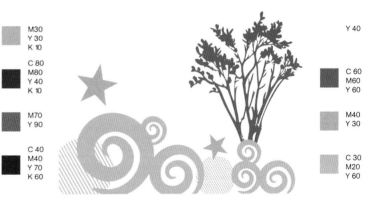

Y 40

C 60
M 60
Y 60

M 40
Y 30

C 30
M 20
Y 60

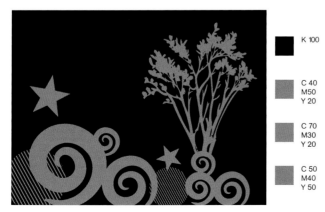

K 100

C 40
M 50
Y 20

C 70
M 30
Y 20

C 50
M 40
Y 50

K 100

C 30
M 40
Y 50

C 15
M 10
Y 40
K 5

C 60
M 100
Y 70
K 10

30

M60
Y 10

M20
Y 50

M40
Y 10

M40
Y 10

M50
Y 100
K 70

C 10
Y 70

Y 60

M35
Y 15

C 40
M20

C 20
M20

C 40
Y 10

C 90
M60

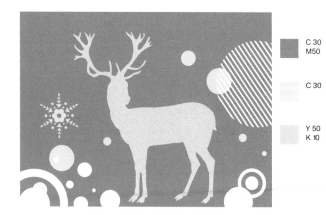

C 30
M50

C 30

Y 50
K 10

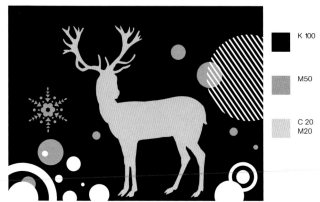

K 100

M50

C 20
M20

M20
Y 30

M50
Y 10

C 20
M 10
Y 30

C 30
Y 10

C 100

K 100

C 10
Y 70

M 90

M20
Y 40
K 40

M40
Y 90
K 60

K 80

Y 70
K 20

K 20

C 40
M 10
Y 40

C 40
M 70
Y 70
K 10

C 70
M 80
Y 60
K 20

M 30
Y 60

M 20

C 35
M 10

M 30

C 10
M 30
K 30

C 10
Y 30

M 20
Y 50

M 80
Y 10

M 10
Y 90

C 30
Y 40

C 70
M 40

C 80
M 90

CMYK演色表

透過色彩的演變呈現出細緻的色彩變化
CMYK稱之為印刷四原色，分別為青、洋紅、黃、黑，
本單元提供數以千計的色彩演變，讓設計者在完稿上能有正確的色彩依據。

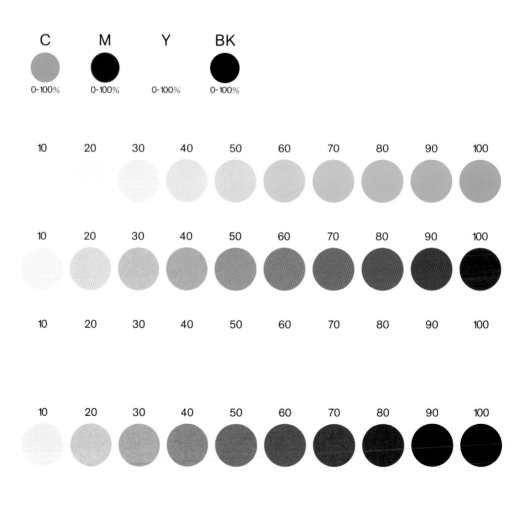

C　　　M　　　Y　　　BK
0-100%　0-100%　0-100%　0-100%

| 10 | 20 | 30 | 40 | 50 | 60 | 70 | 80 | 90 | 100 |

| 10 | 20 | 30 | 40 | 50 | 60 | 70 | 80 | 90 | 100 |

| 10 | 20 | 30 | 40 | 50 | 60 | 70 | 80 | 90 | 100 |

| 10 | 20 | 30 | 40 | 50 | 60 | 70 | 80 | 90 | 100 |

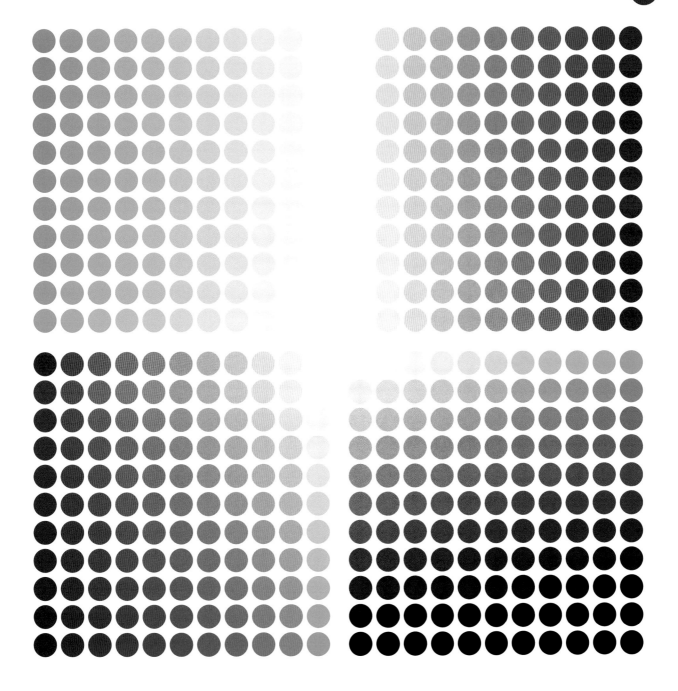

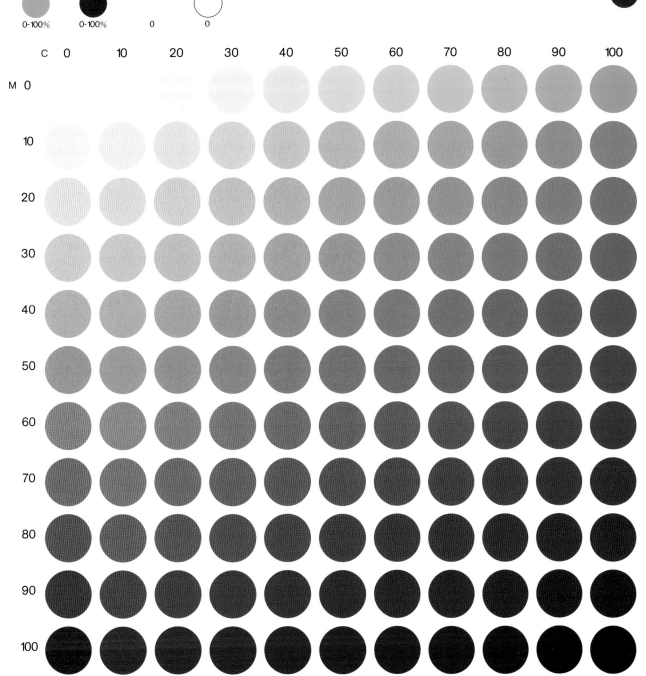

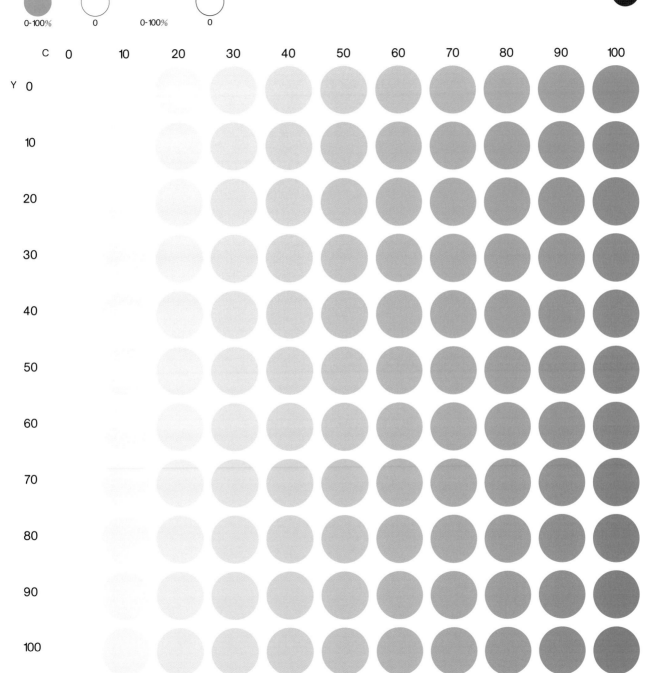

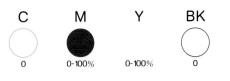

C M Y BK

0 0-100% 0-100% 0

Y 0 10 20 30 40 50 60 70 80 90 100

M 0

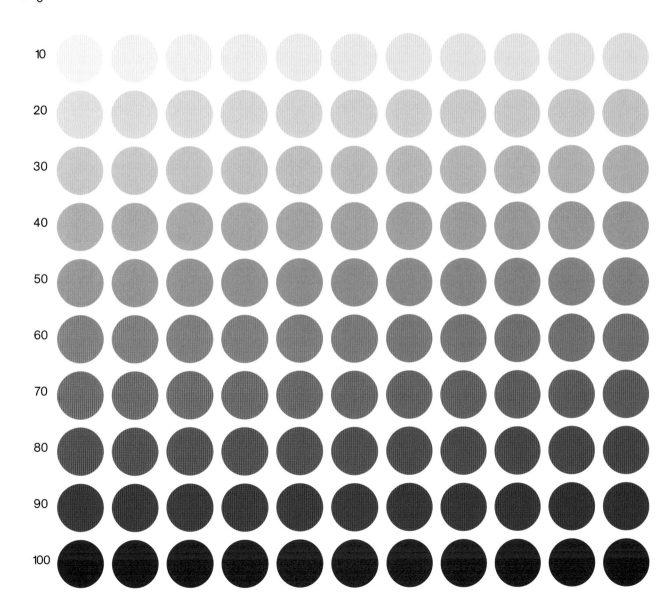

10

20

30

40

50

60

70

80

90

100

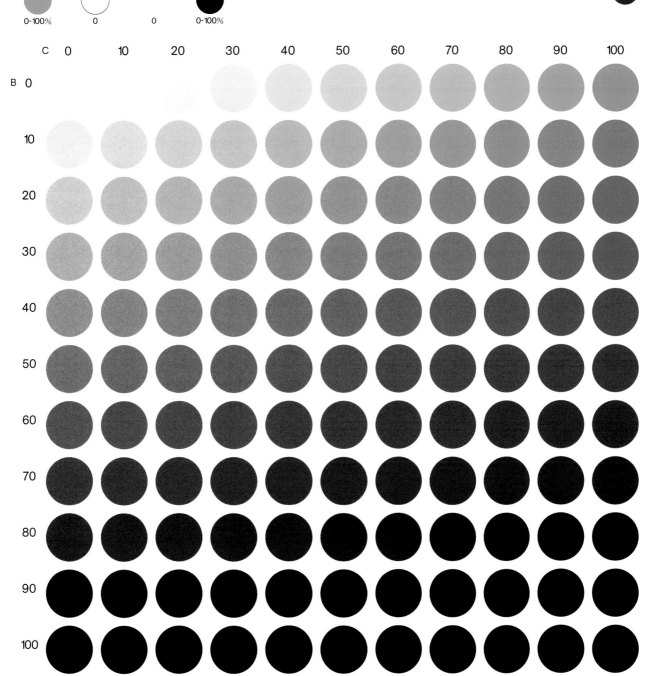

C M Y BK

0 0-100% 0 0-100%

38

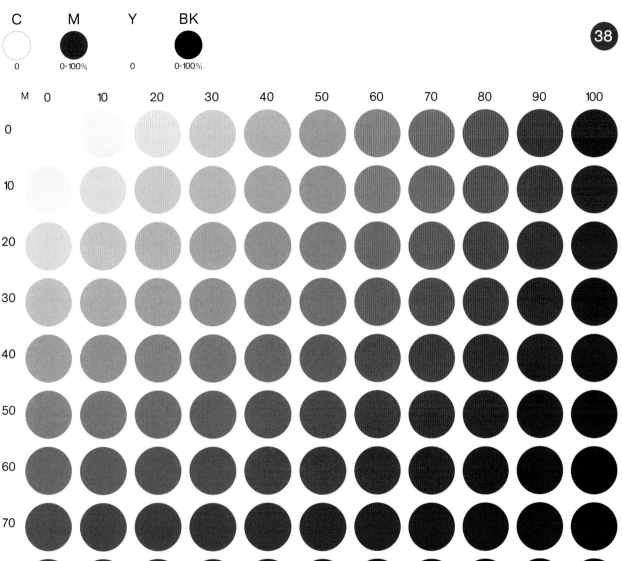

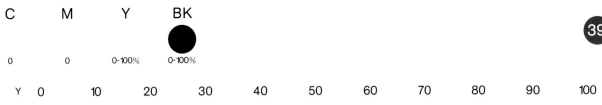

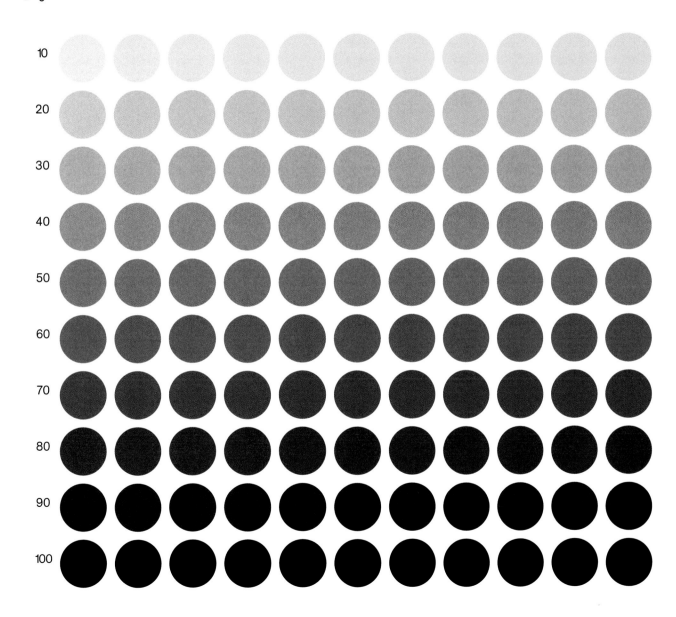

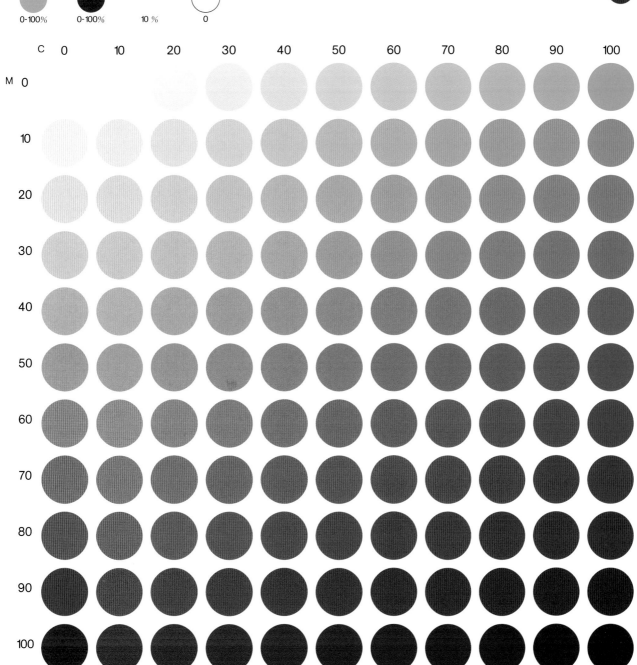

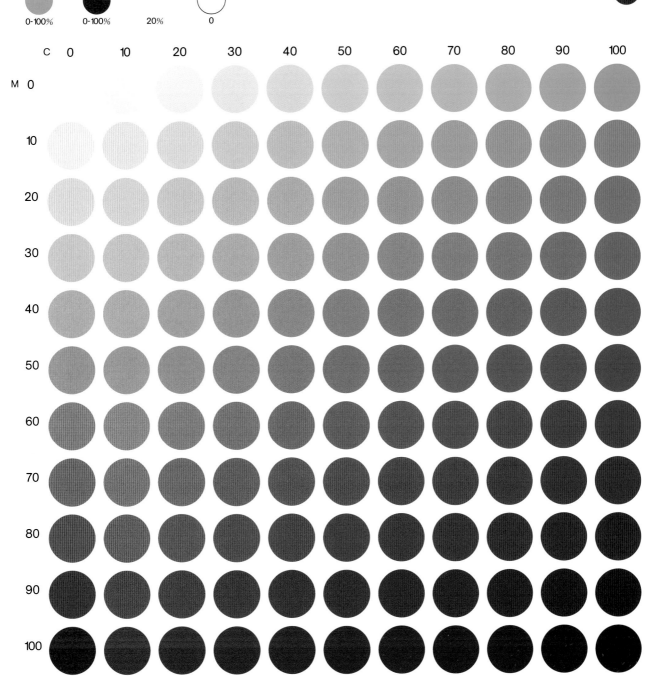

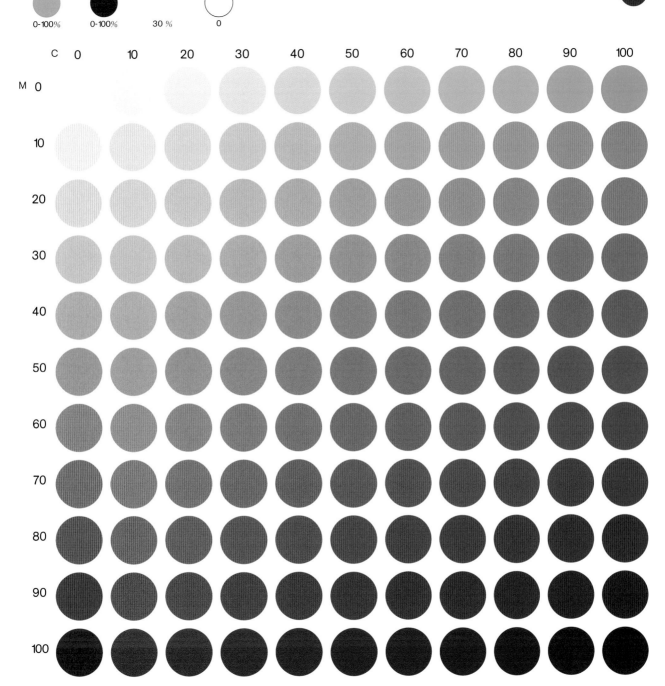

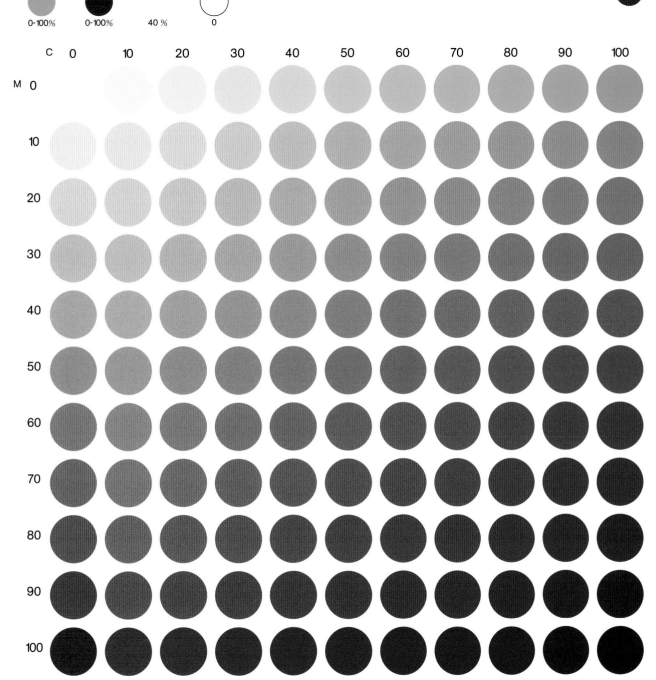

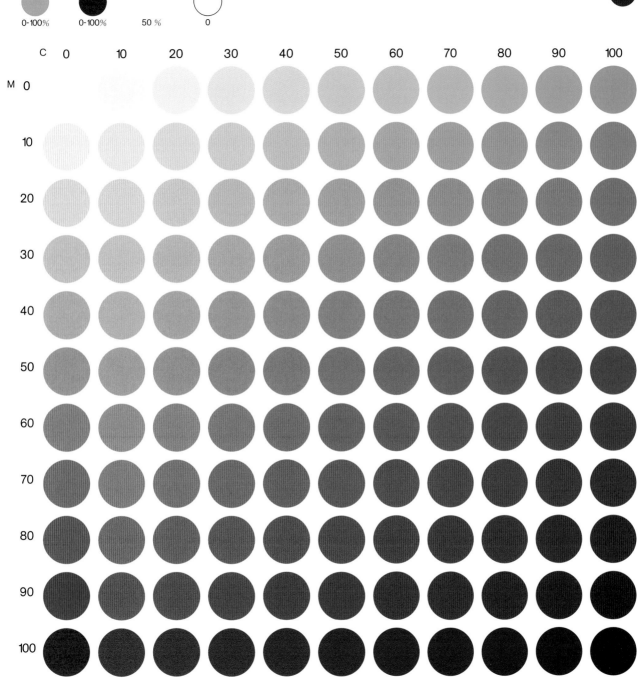

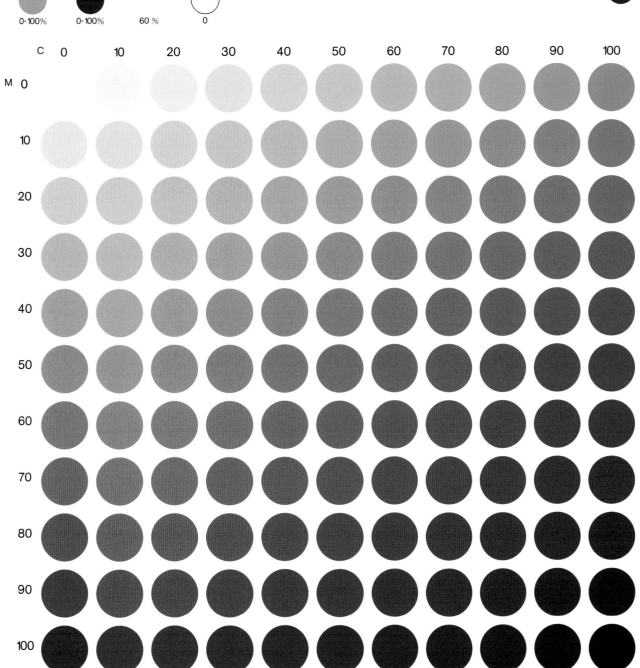

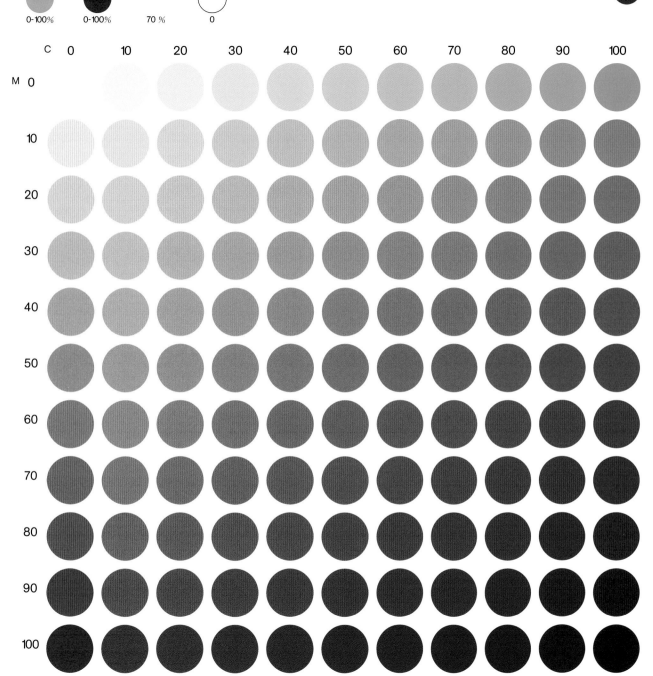

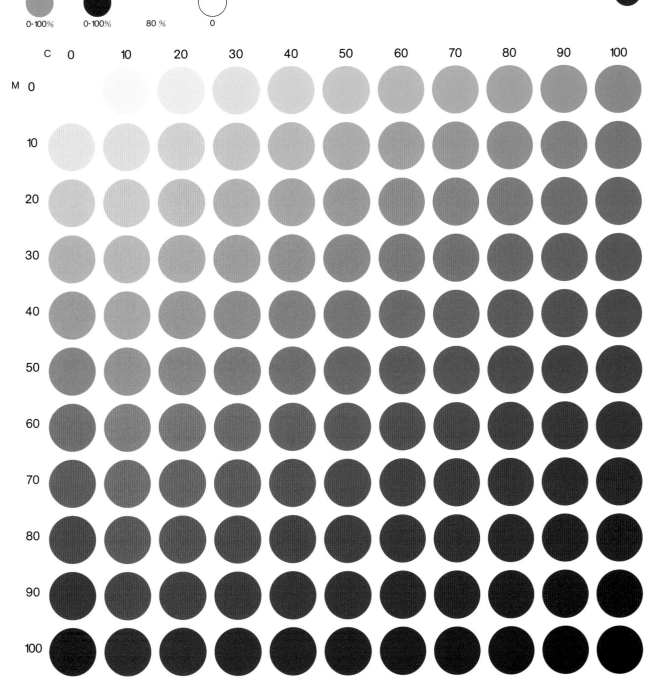

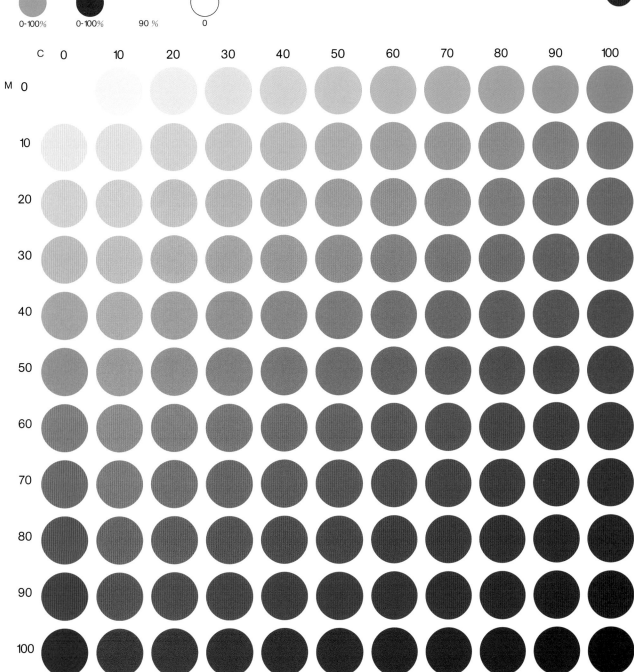

C M Y BK

C 0-100% M 0-100% Y 100% BK 0

49

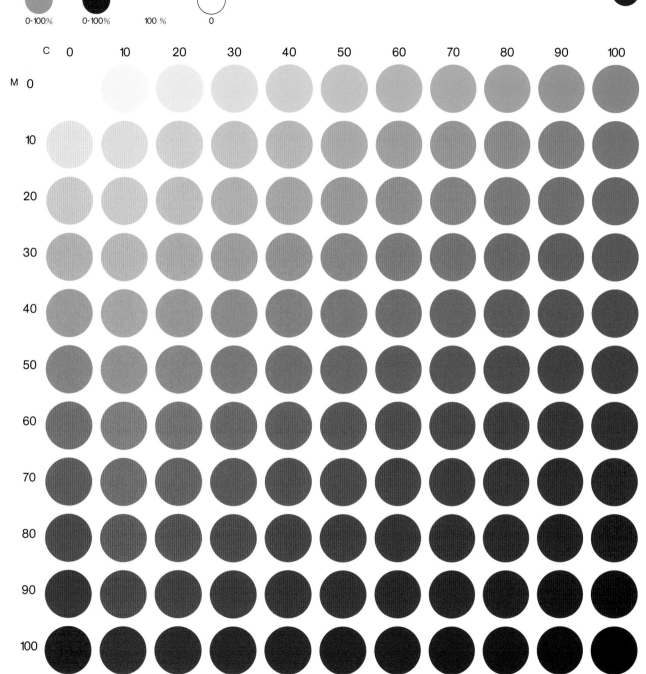

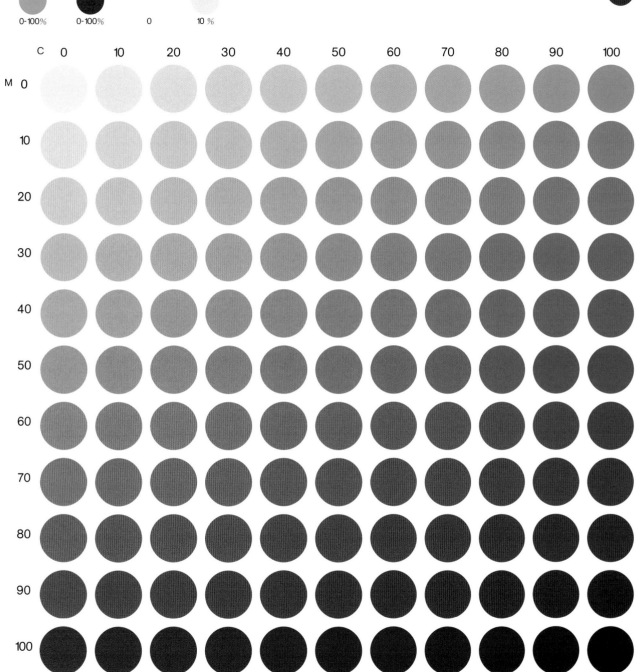

C M Y BK

C 0-100% M 0-100% Y 0 BK 10 %

50

C 0 10 20 30 40 50 60 70 80 90 100

M 0 10 20 30 40 50 60 70 80 90 100

C 0-100% M 0-100% Y 10 % BK 10 %

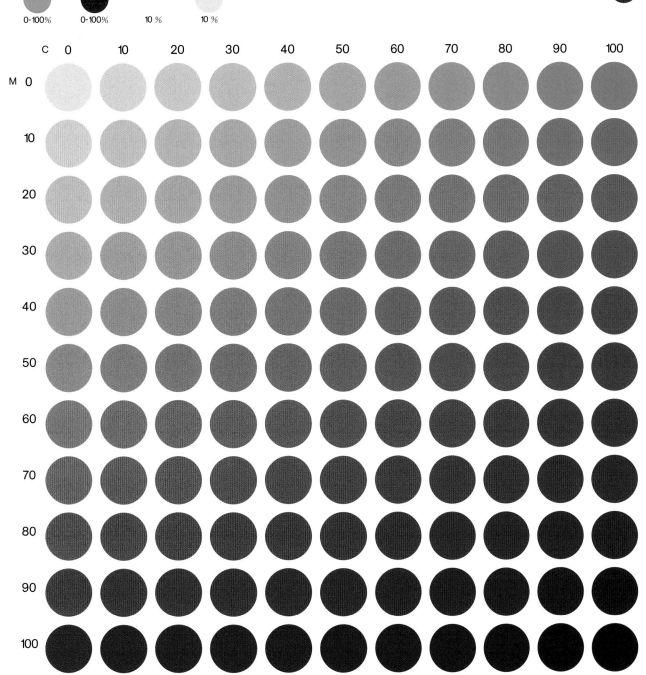

C
M
Y
BK

0-100% 0-100% 20% 10 %

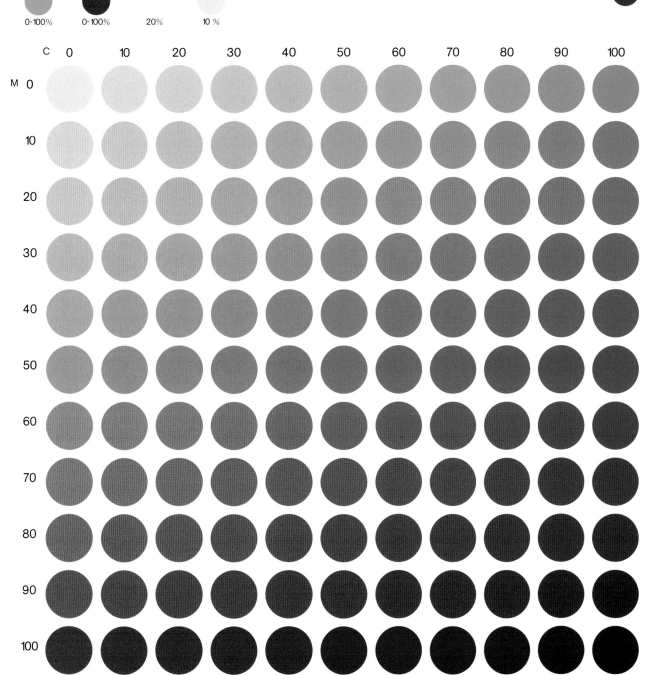

C 0-100%　M 0-100%　Y 30%　BK 10%

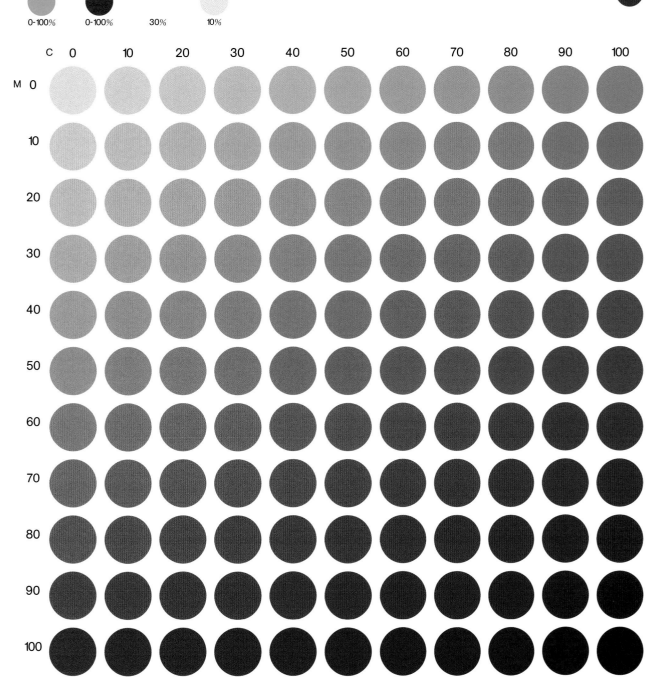

C M Y BK
0-100% 0-100% 40% 10 %

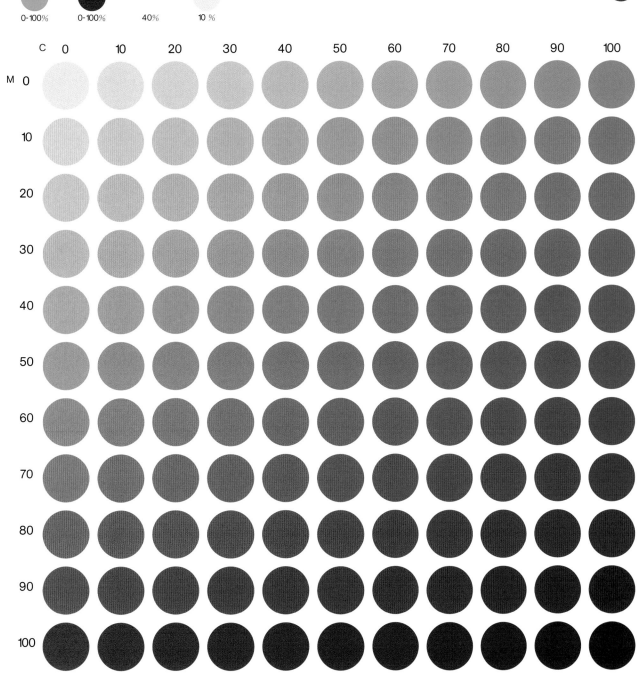

C **C** M **M** Y **Y** BK **BK**
0-100% 0-100% 50% 10 %

55

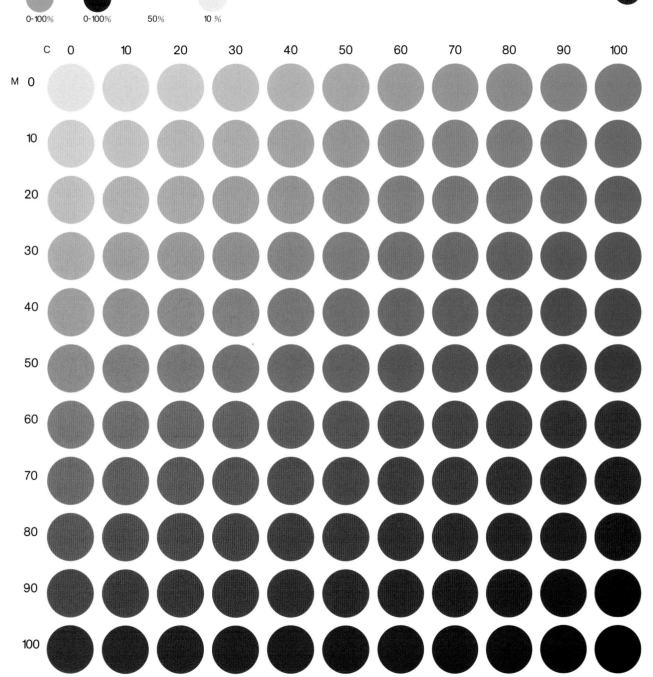

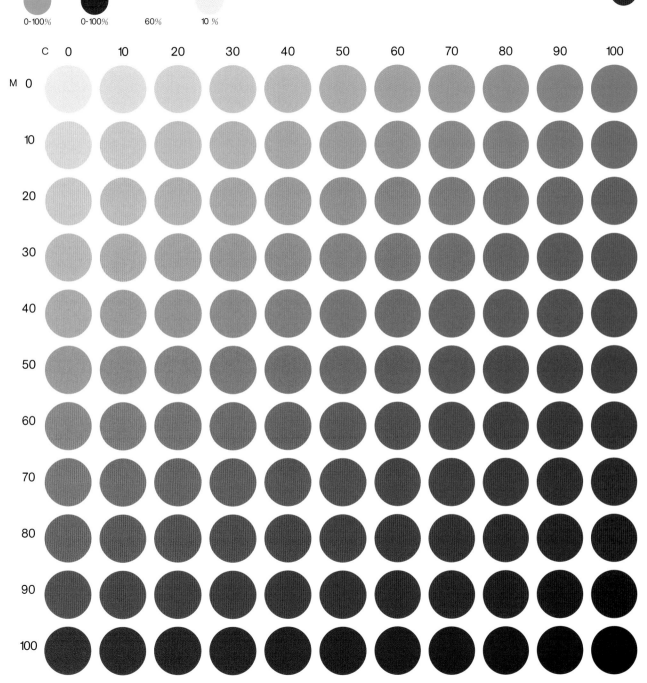

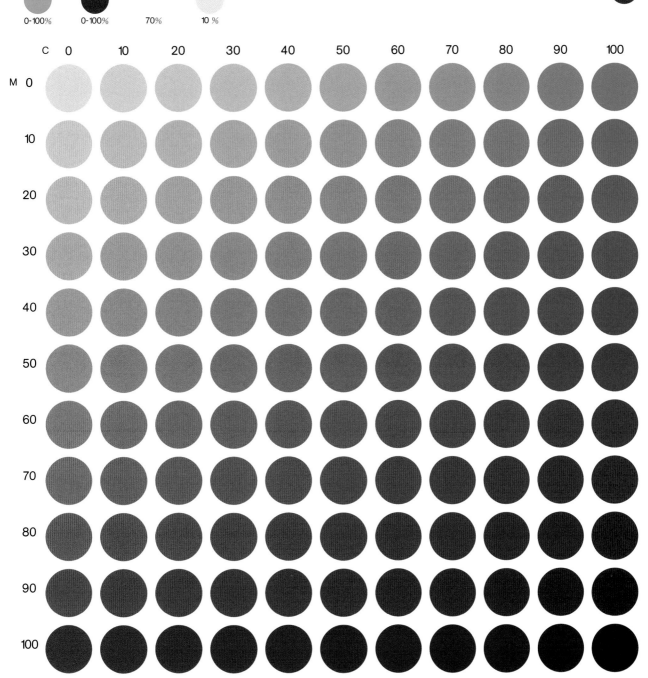

C
M
Y
BK

0-100% 0-100% 80% 10 %

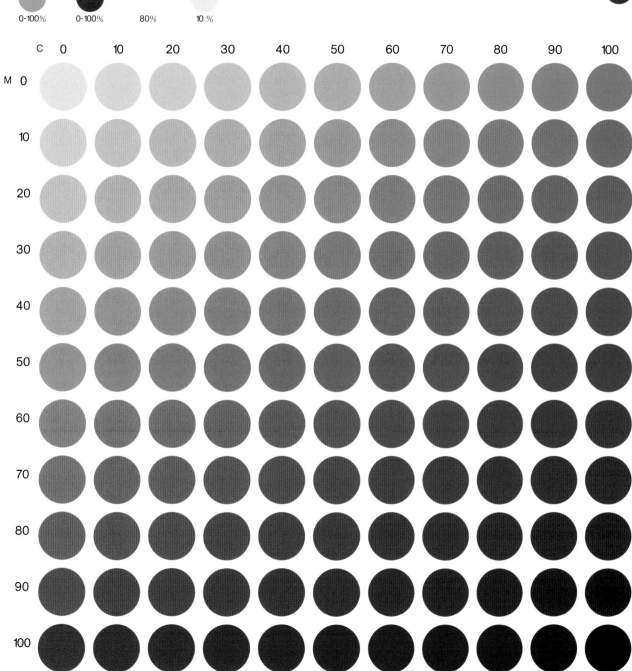

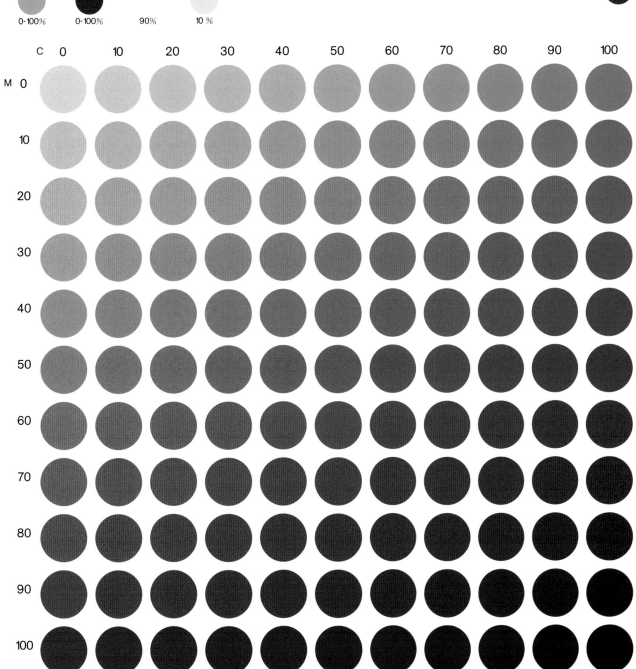

C M Y BK

C 0-100% M 0-100% Y 100% BK 10 %

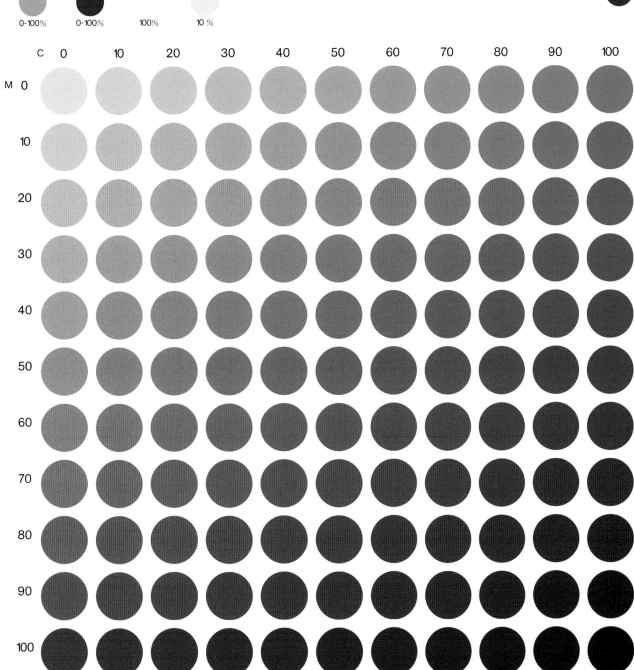

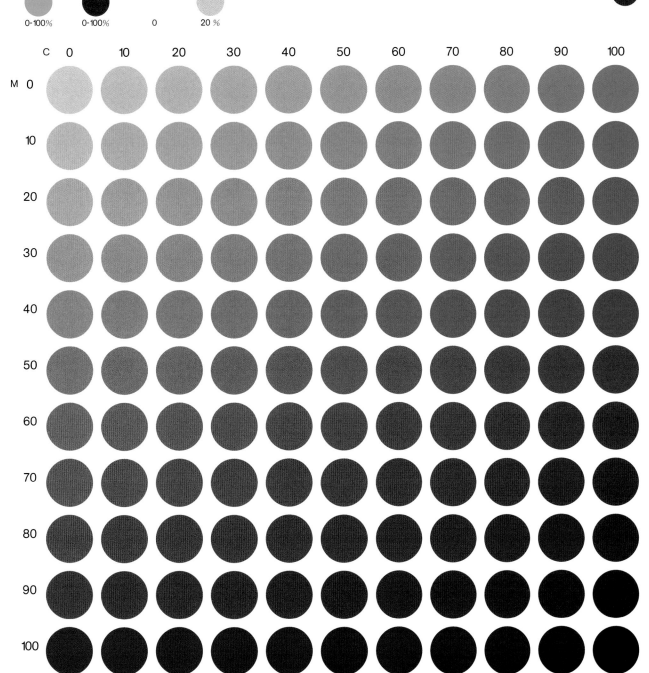

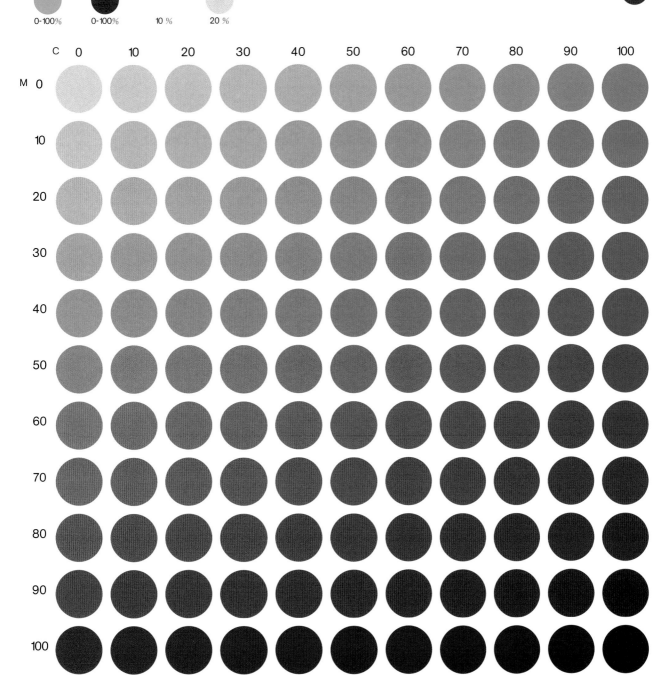

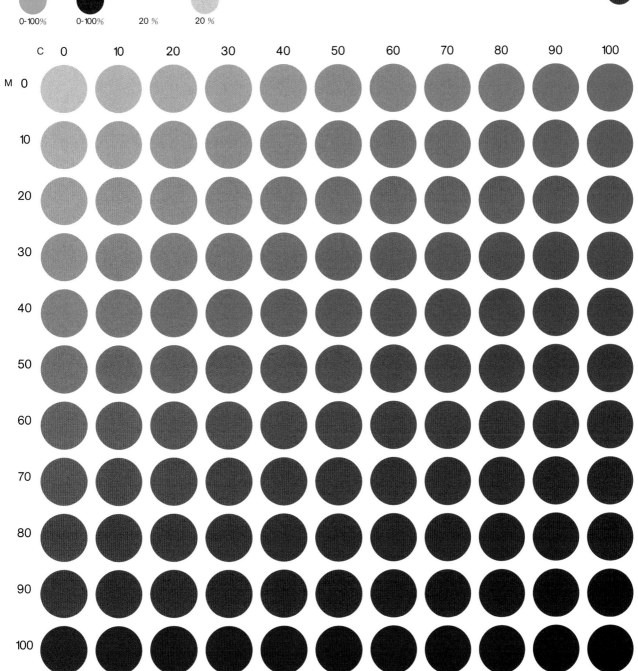

C M Y BK

0-100% 0-100% 20 % 20 %

63

	C	0	10	20	30	40	50	60	70	80	90	100
M	0											
	10											
	20											
	30											
	40											
	50											
	60											
	70											
	80											
	90											
	100											

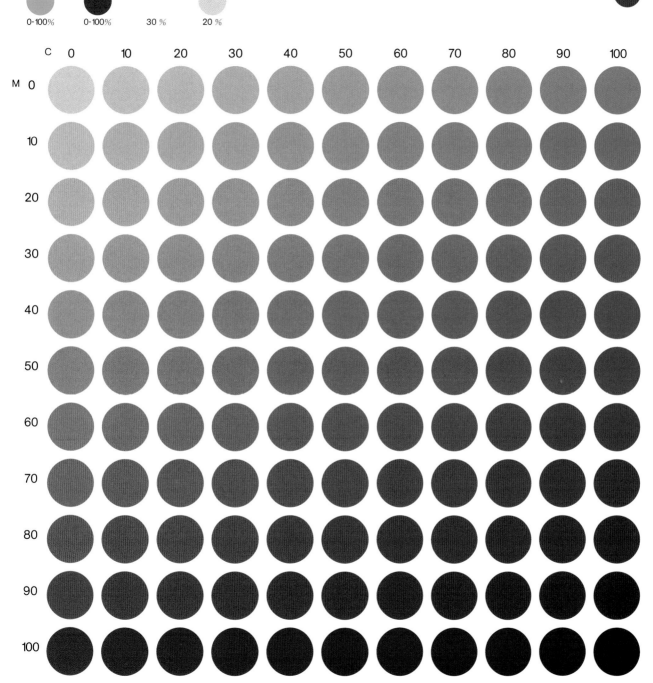

C M Y BK

0-100% 0-100% 30 % 20 %

64

C 0 10 20 30 40 50 60 70 80 90 100

M 0

10

20

30

40

50

60

70

80

90

100

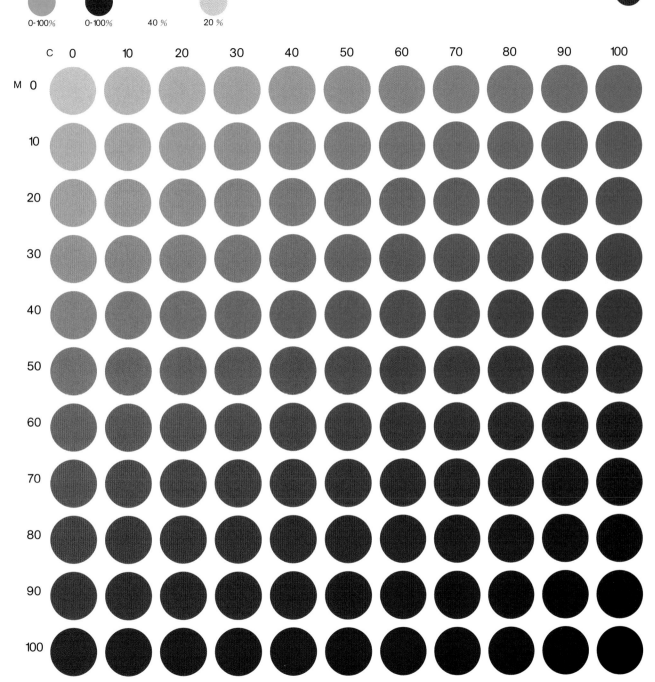

C 0-100%　M 0-100%　Y 50 %　BK 20 %

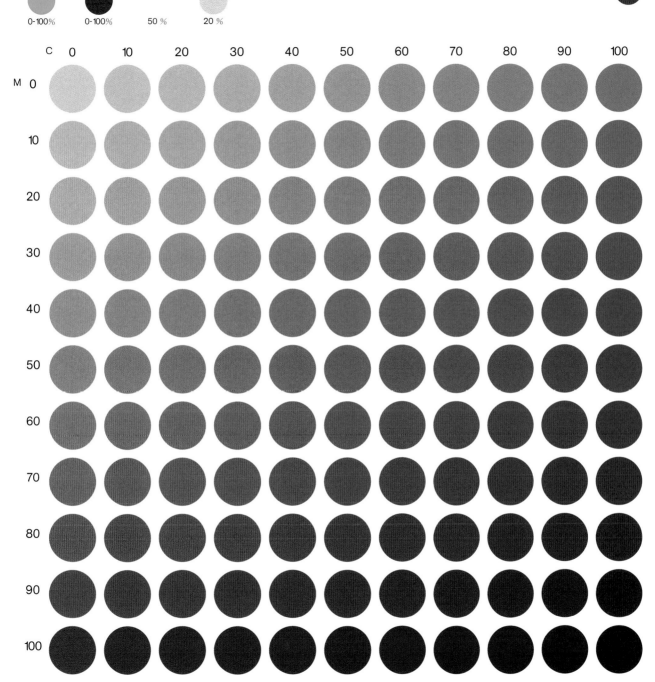

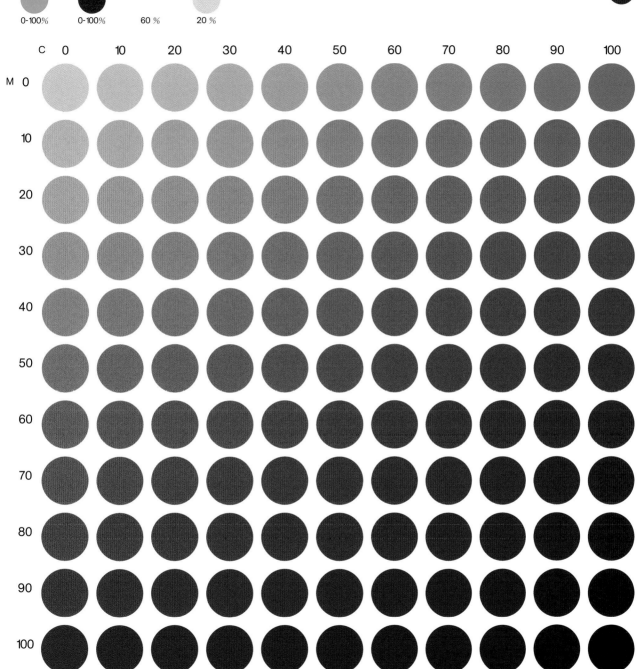

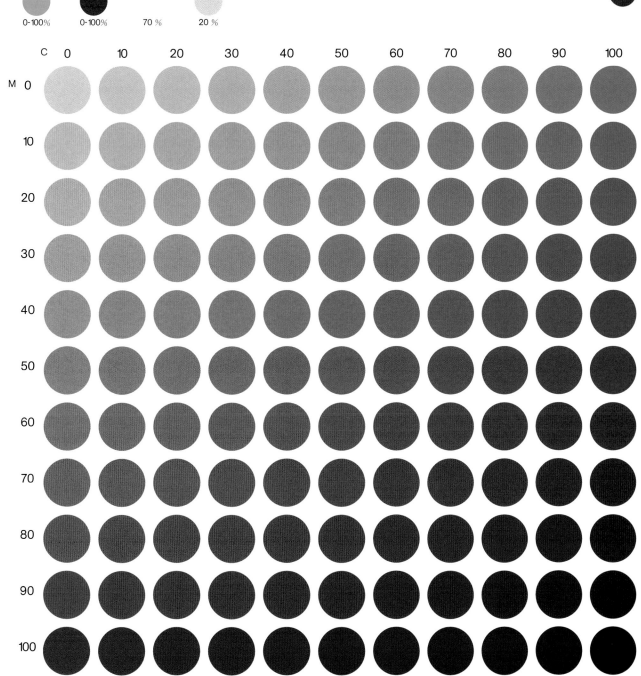

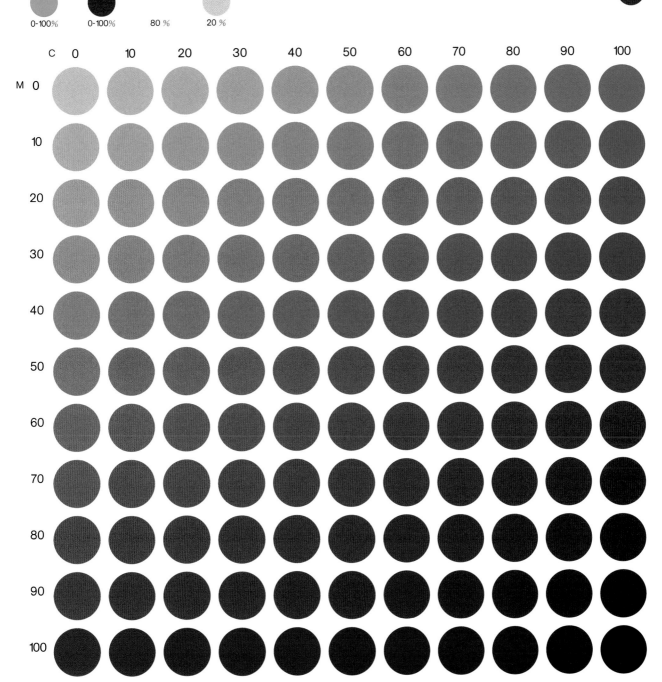

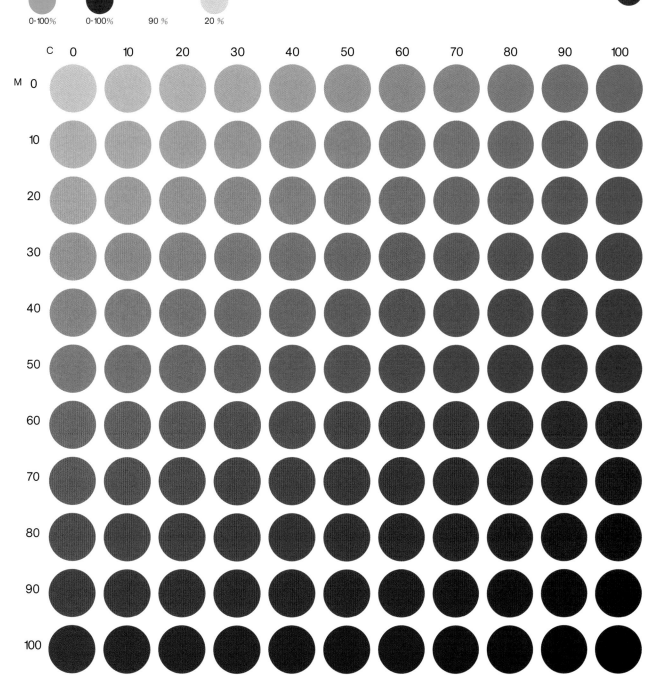

C 0-100%　M 0-100%　Y 100%　BK 20%

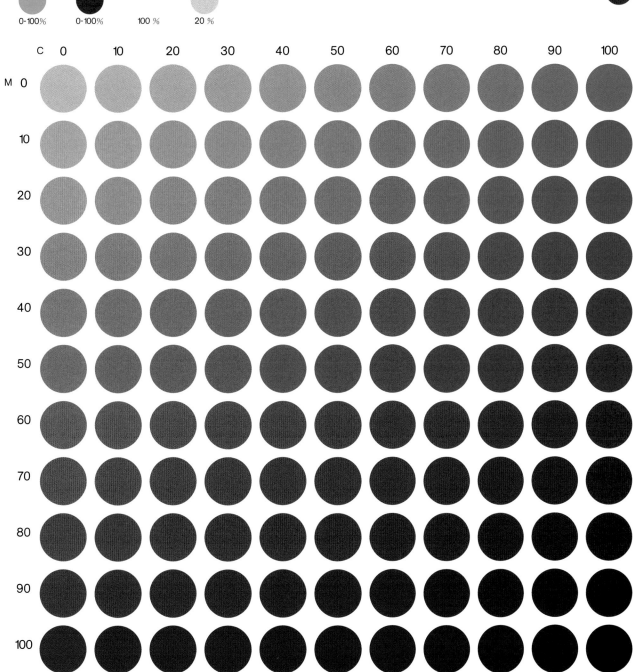

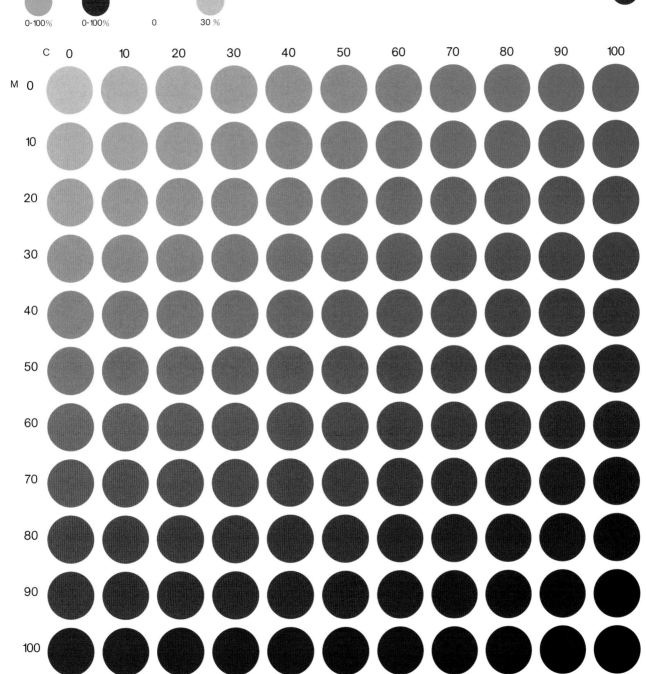

C | M | Y | BK
0-100% | 0-100% | 0 | 30 %

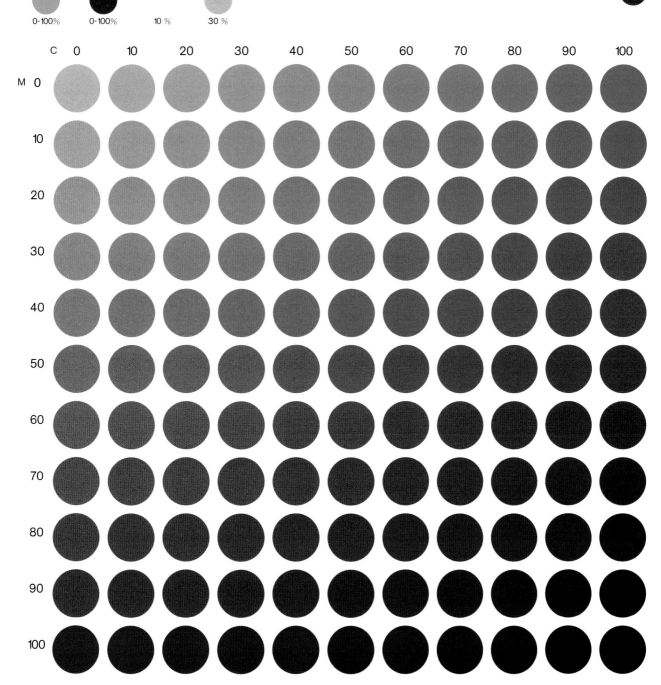

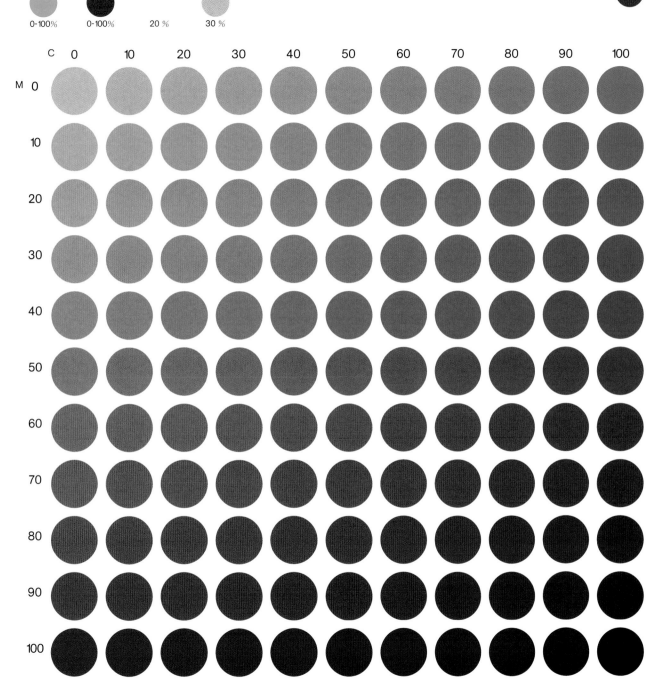

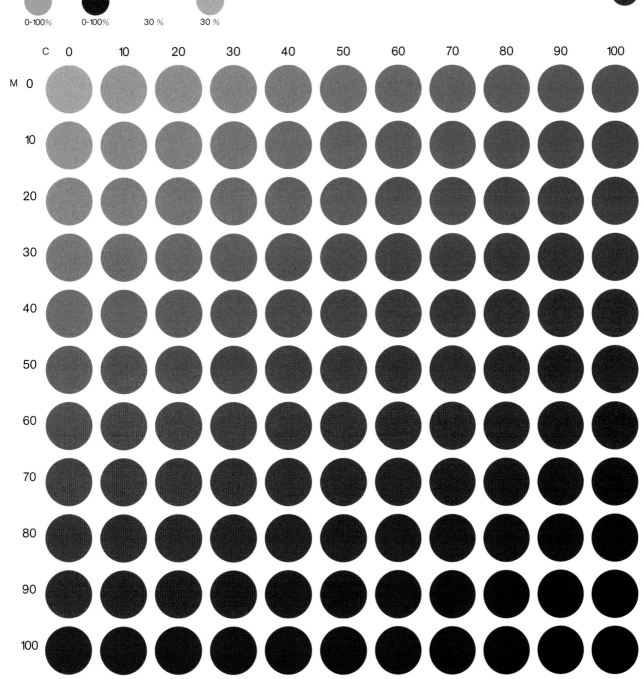

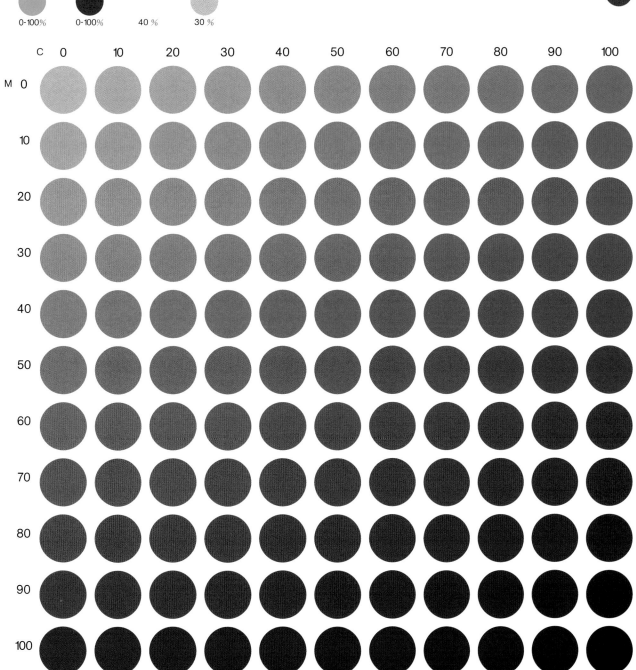

C
M
Y
BK

0-100%
0-100%
50 %
30 %

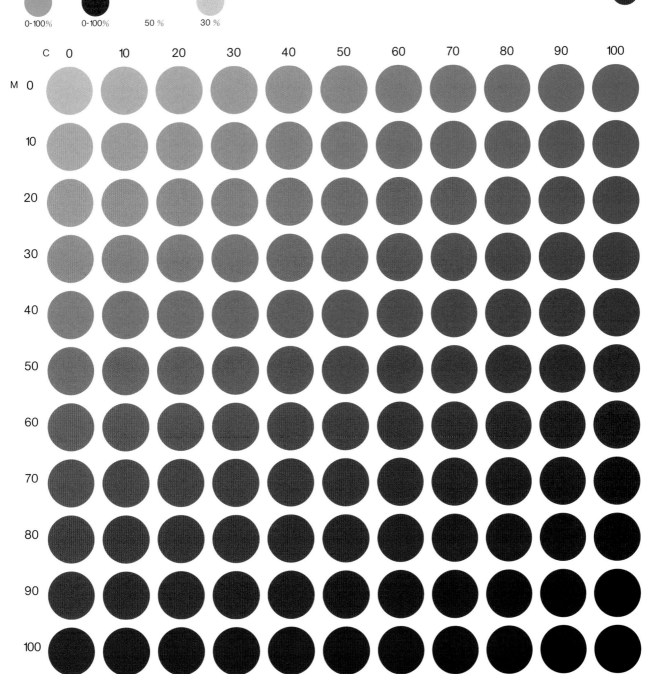

C M Y BK

0-100% 0-100% 60 % 30 %

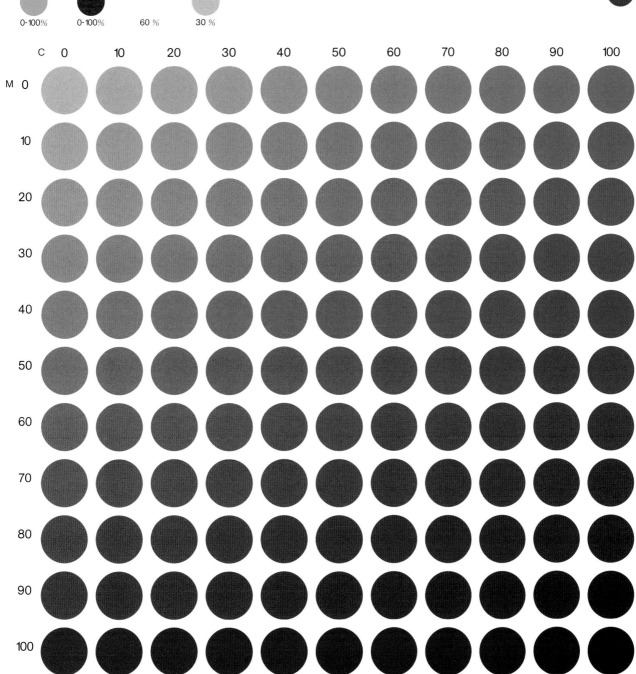

C
0-100%

M
0-100%

Y
70 %

BK
30 %

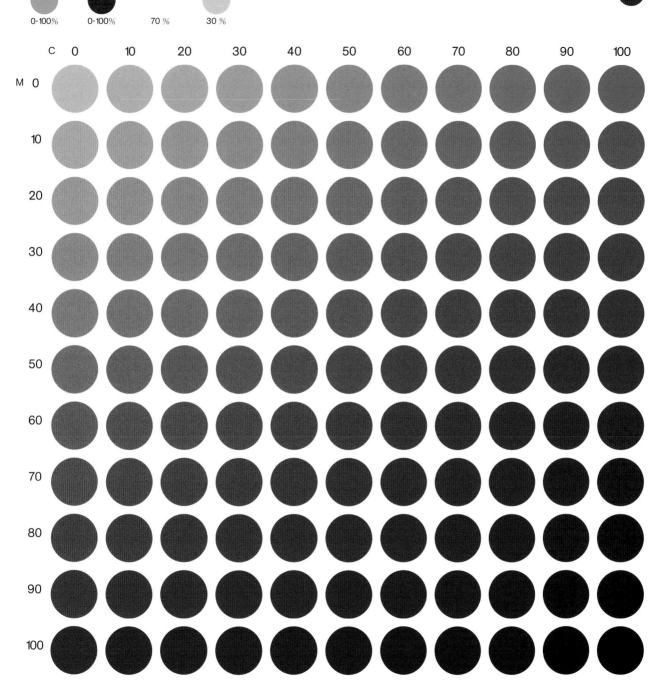

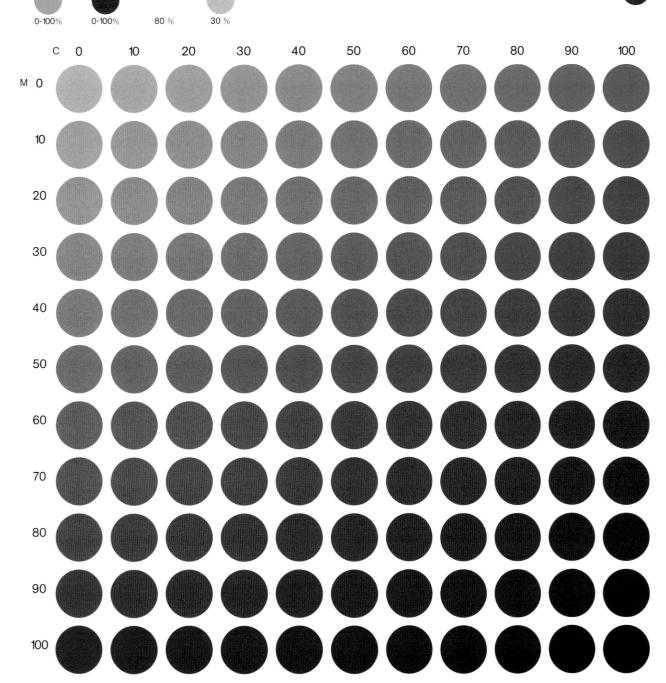

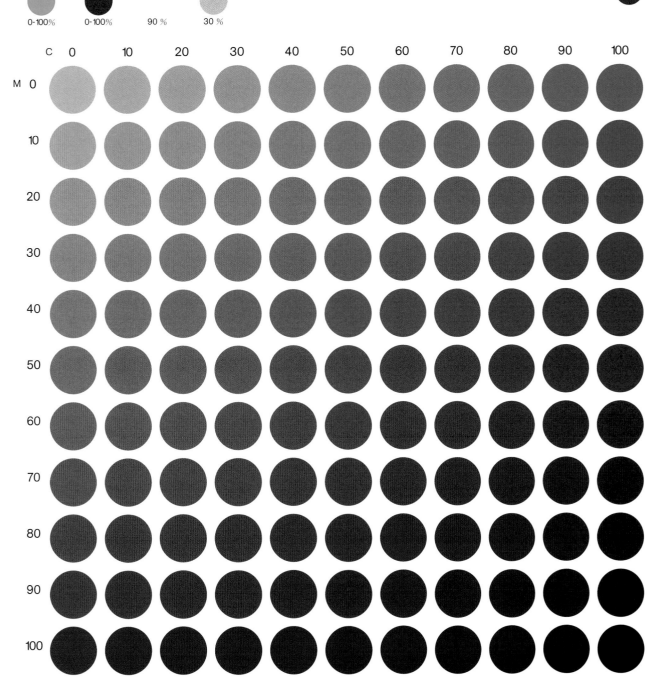

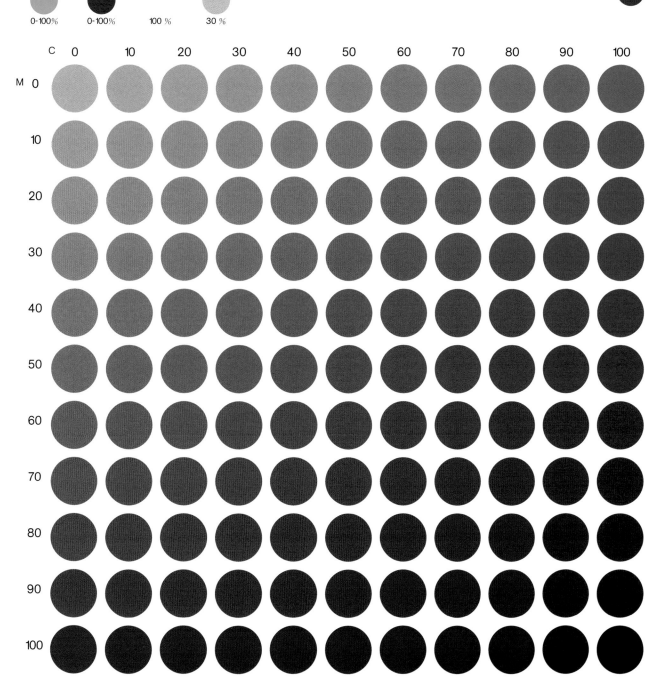

C M Y BK

C 0-100% M 0-100% Y 0 BK 40 %

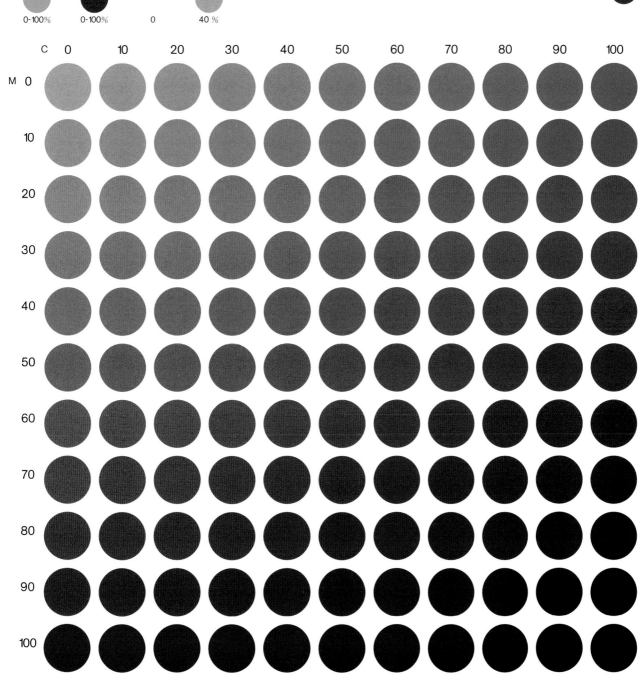

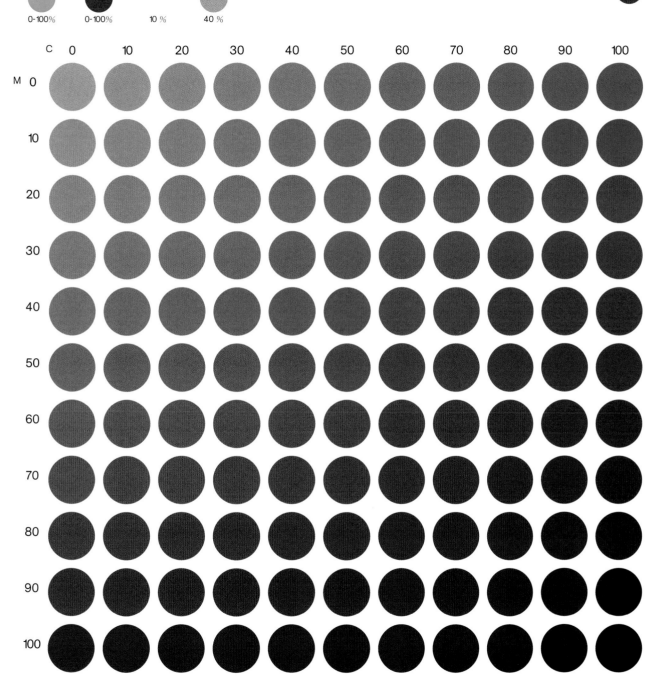

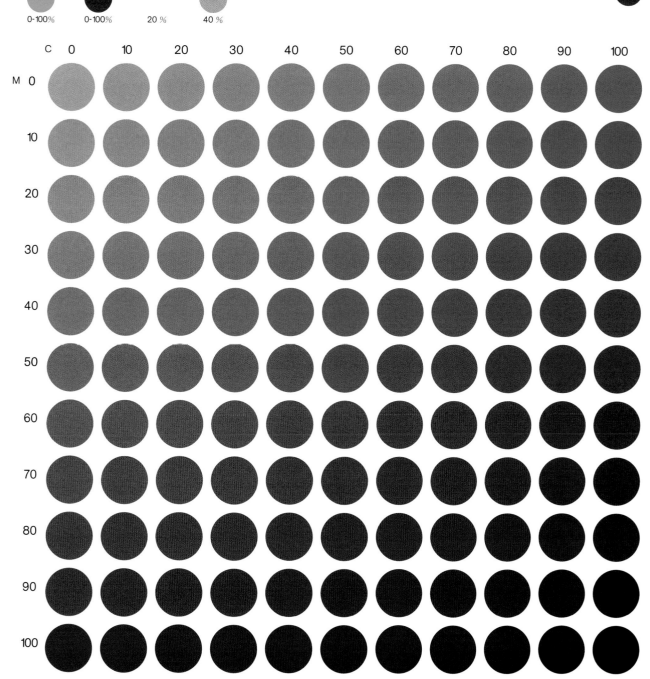

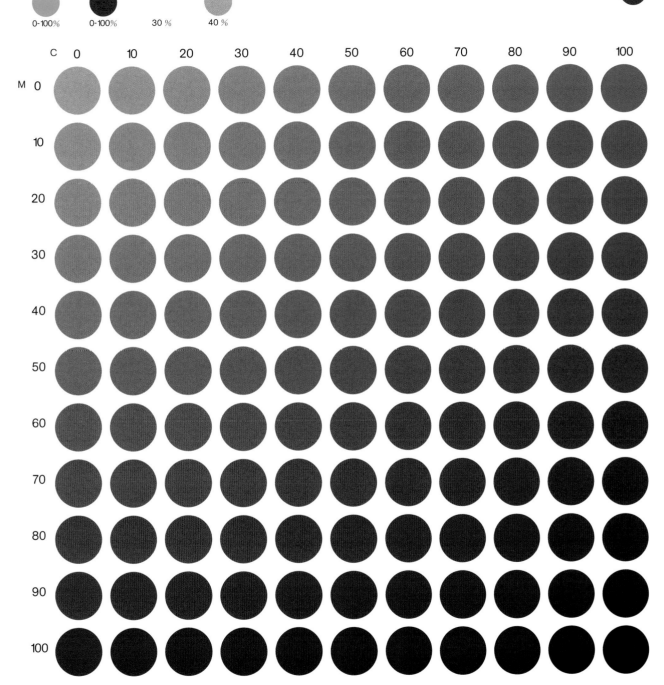

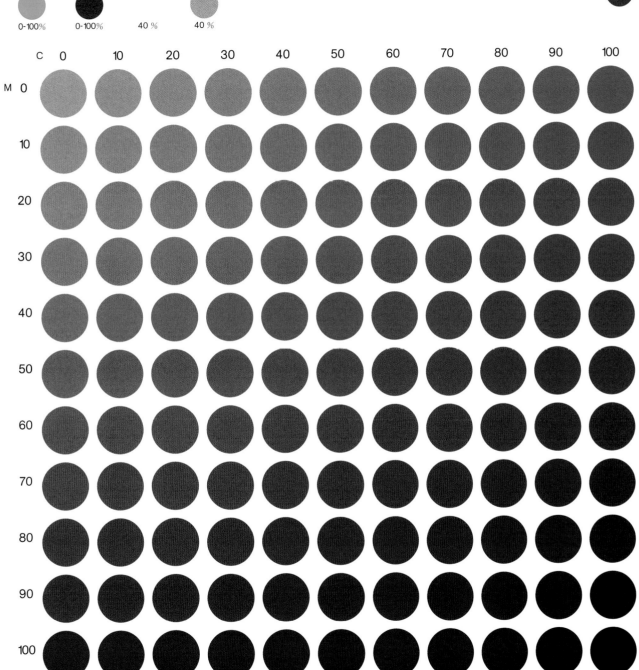

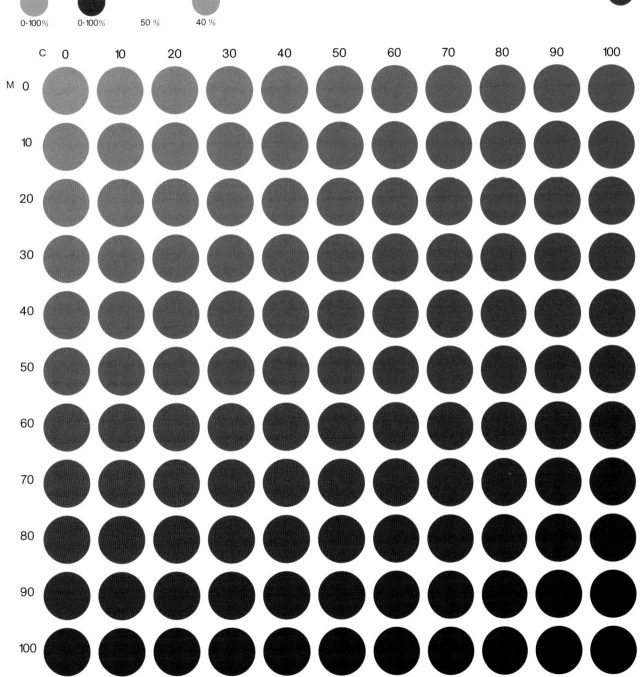

C 0-100%
M 0-100%
Y 60 %
BK 40 %

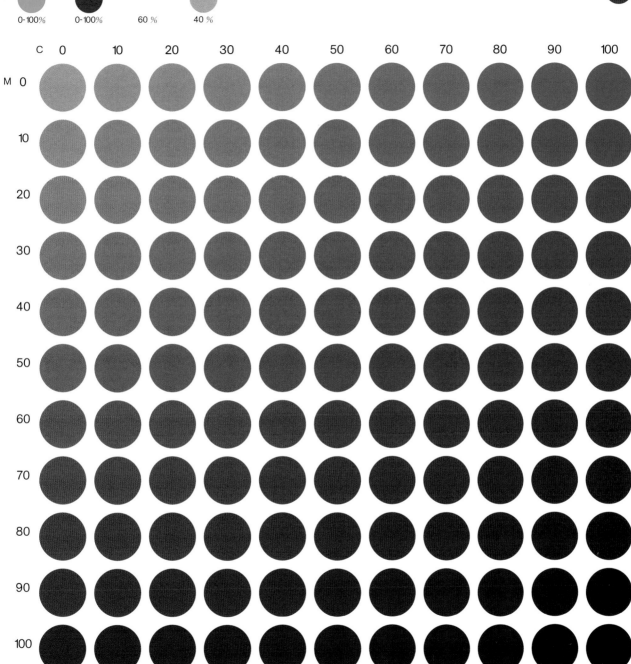

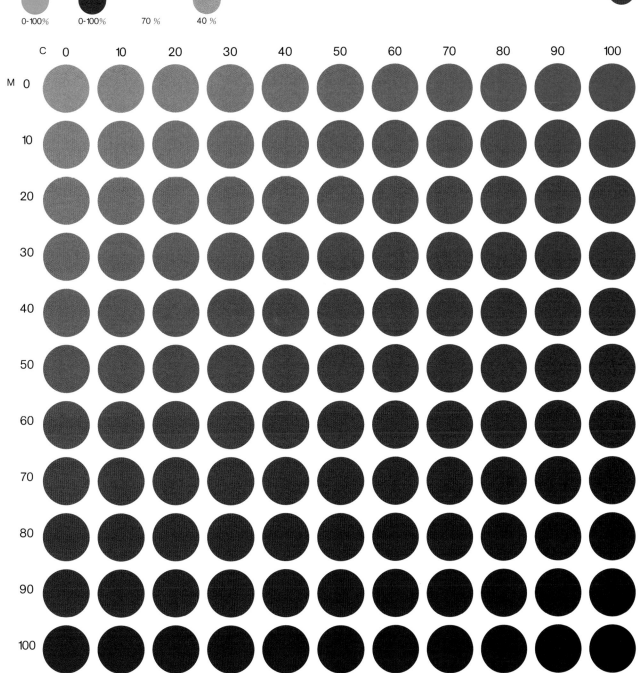

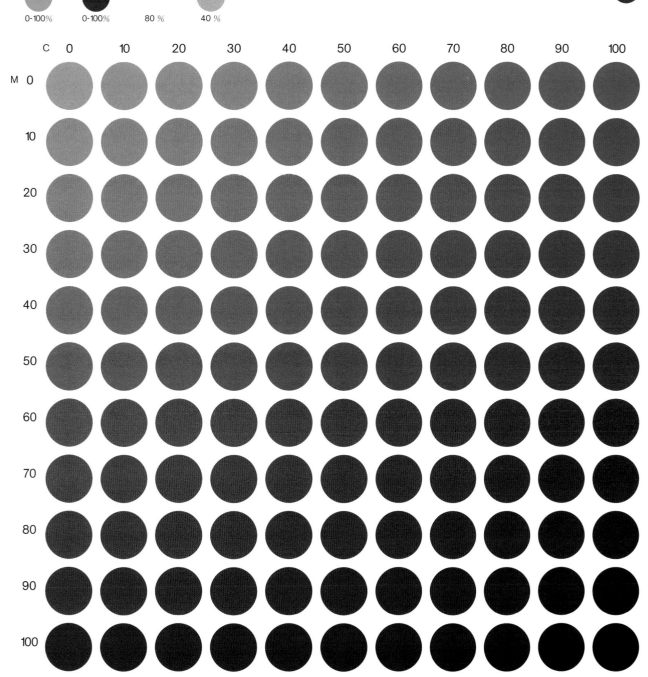

C 0-100%
M 0-100%
Y 80 %
BK 40 %

C	0	10	20	30	40	50	60	70	80	90	100
M 0											
10											
20											
30											
40											
50											
60											
70											
80											
90											
100											

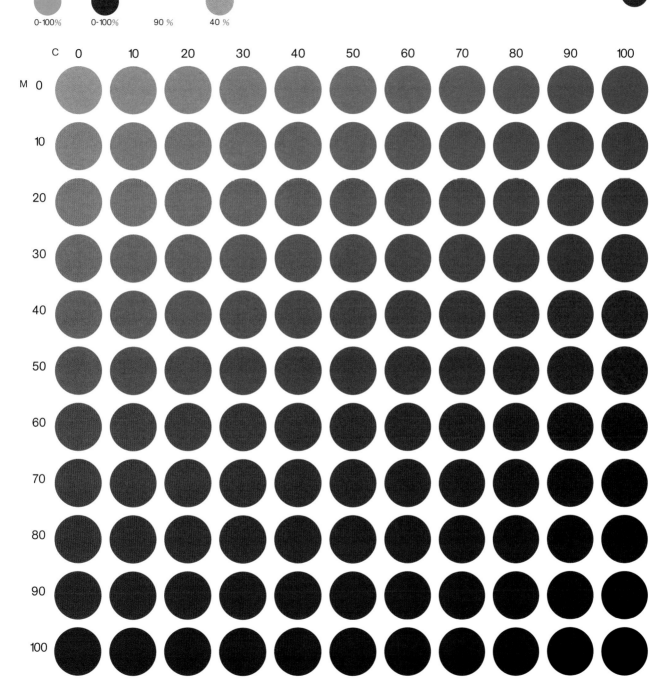

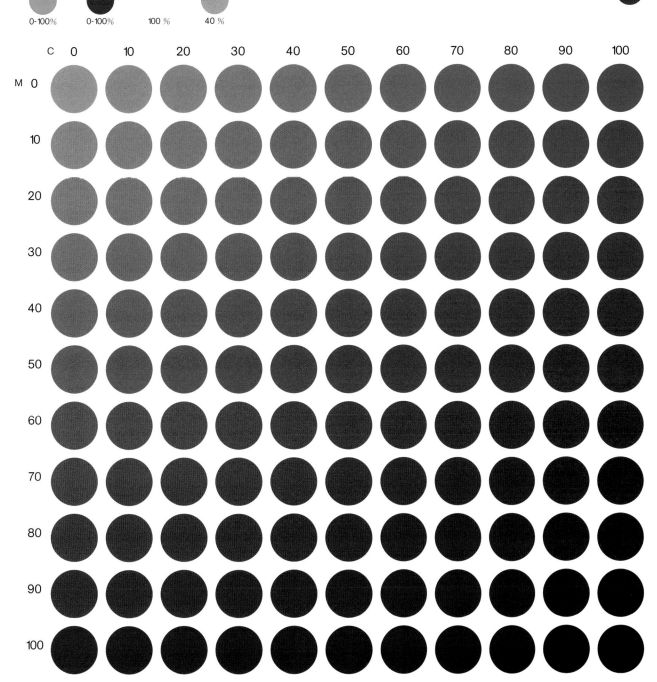

	C	M	Y	BK
	0-100%	0-100%	100 %	40 %

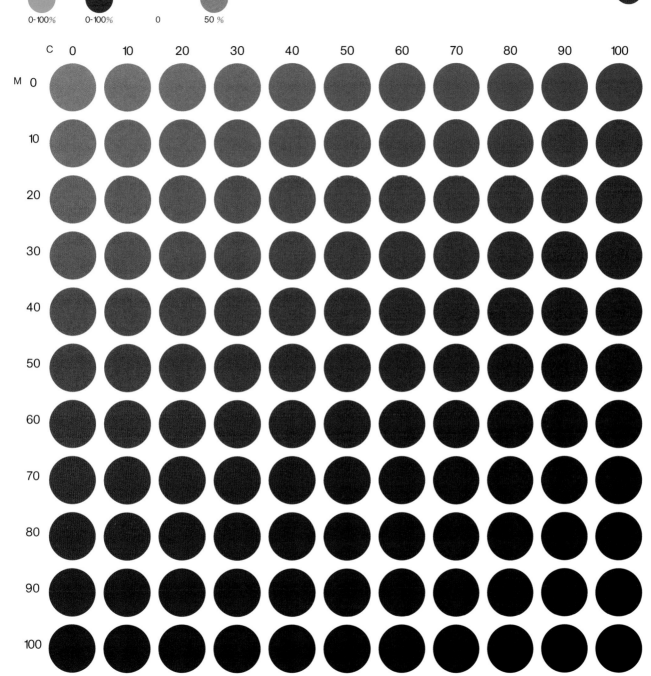

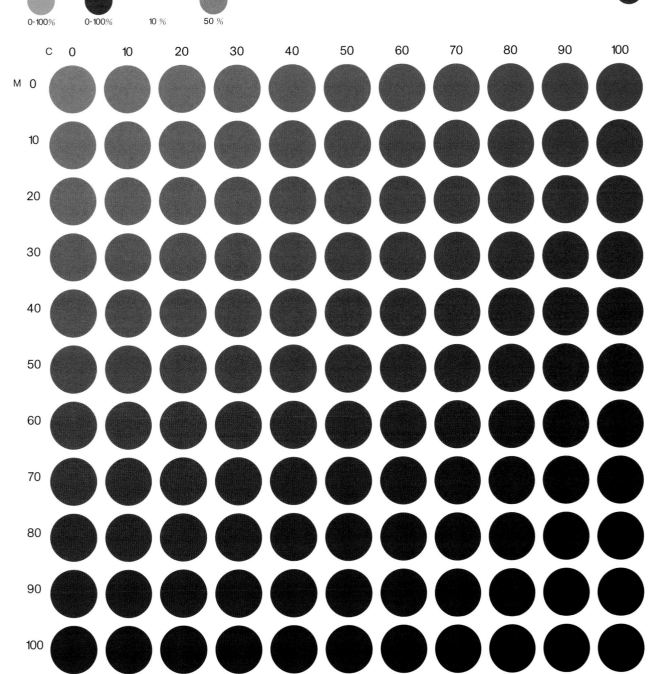

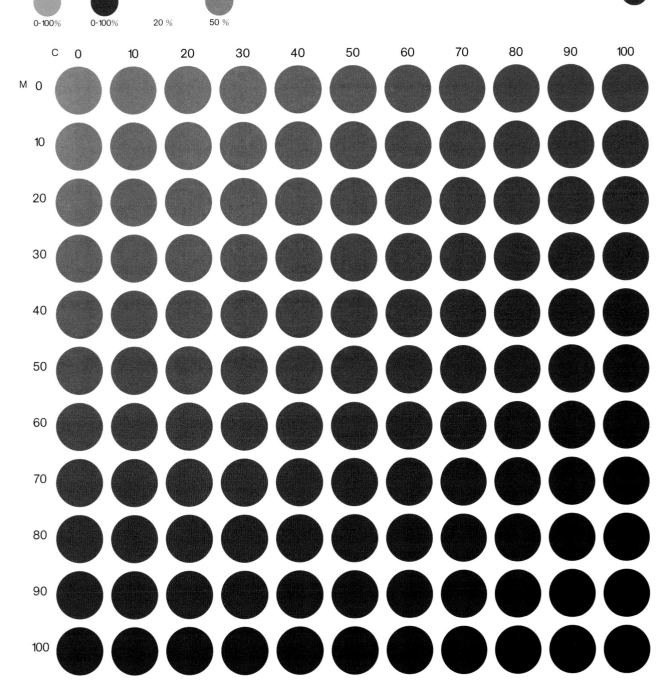

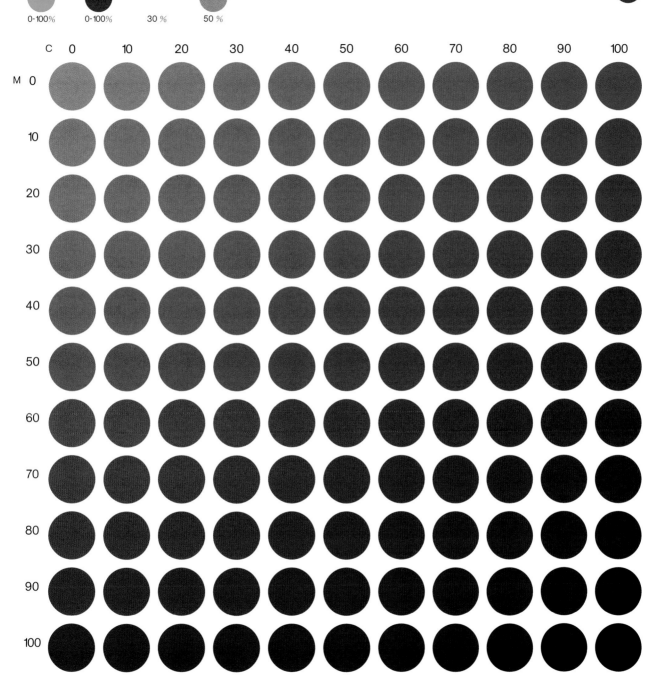

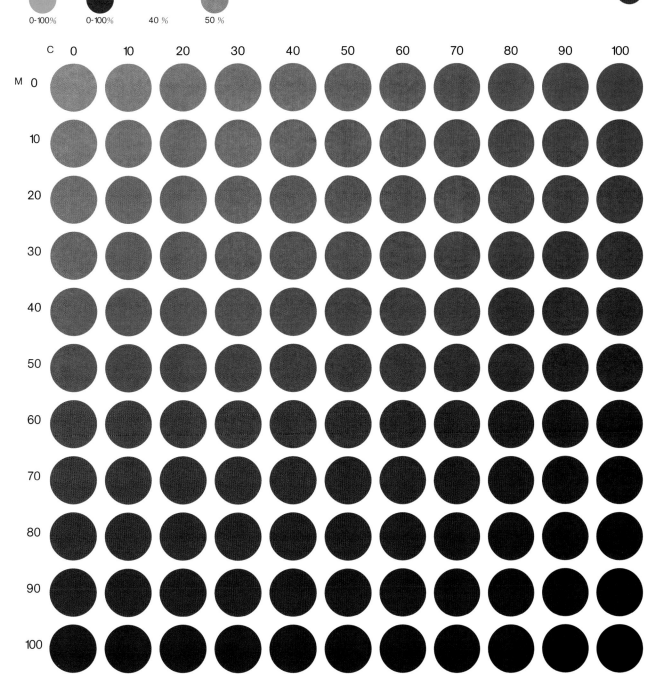

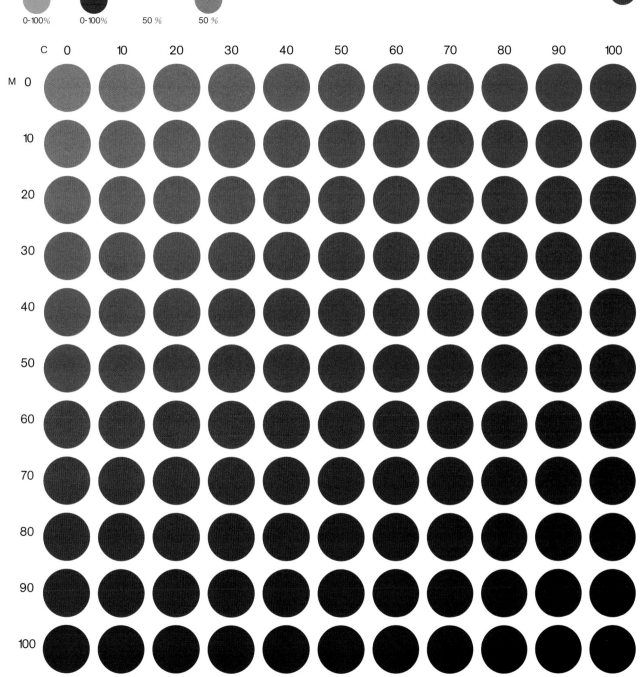

C 0-100%
M 0-100%
Y 50%
BK 50%

	C 0	10	20	30	40	50	60	70	80	90	100
M 0											
10											
20											
30											
40											
50											
60											
70											
80											
90											
100											

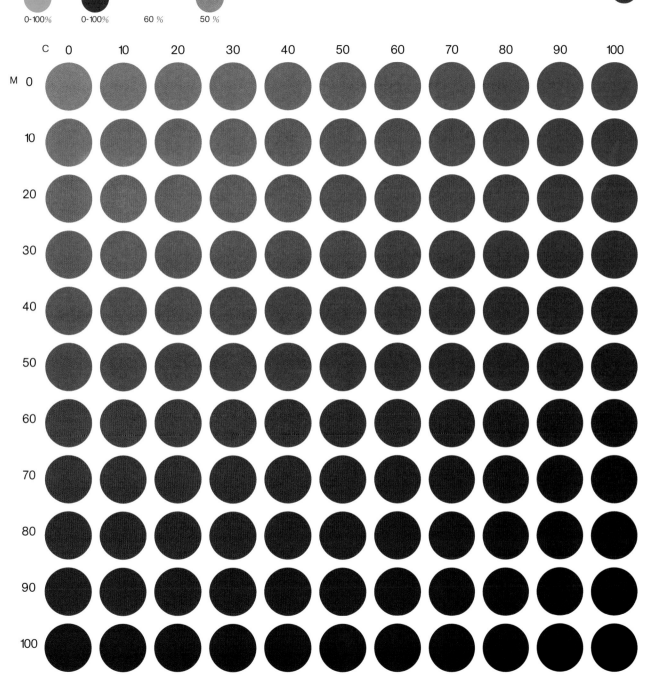

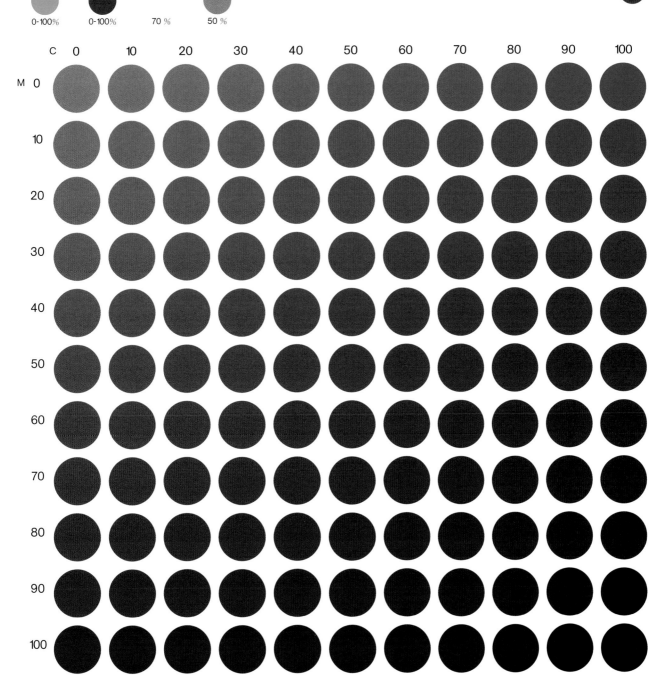

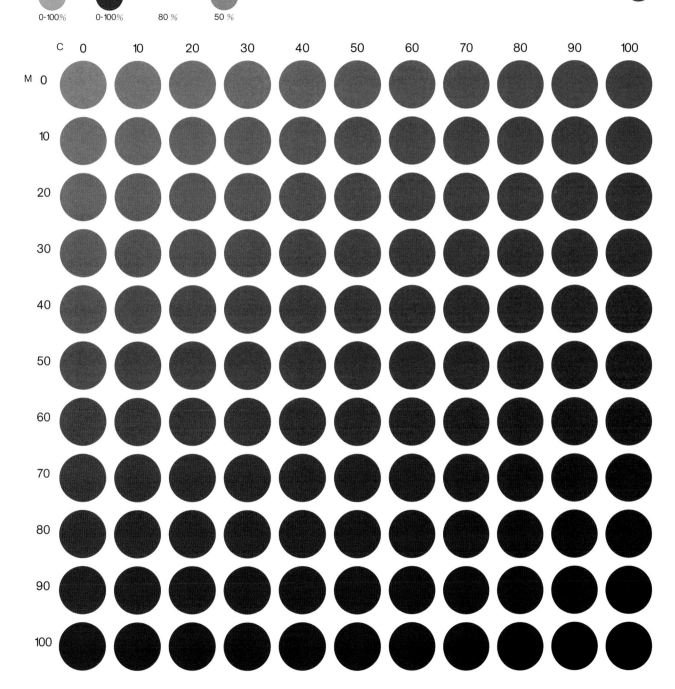

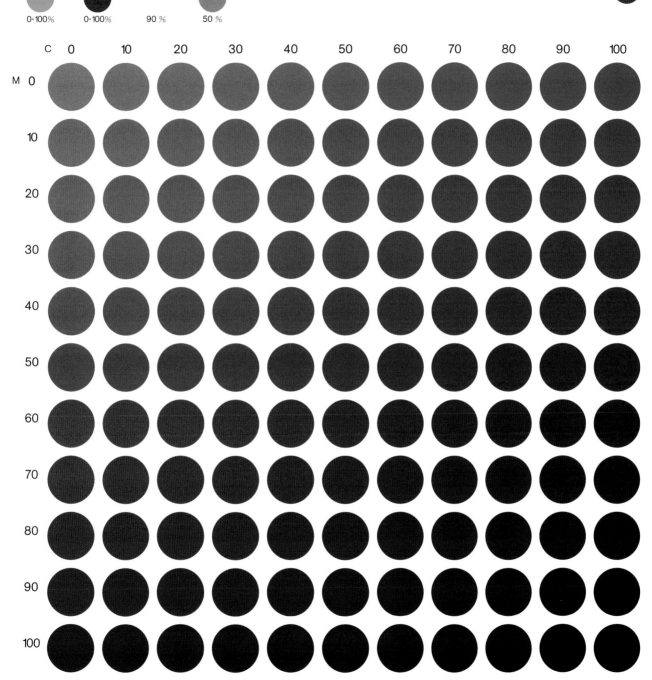

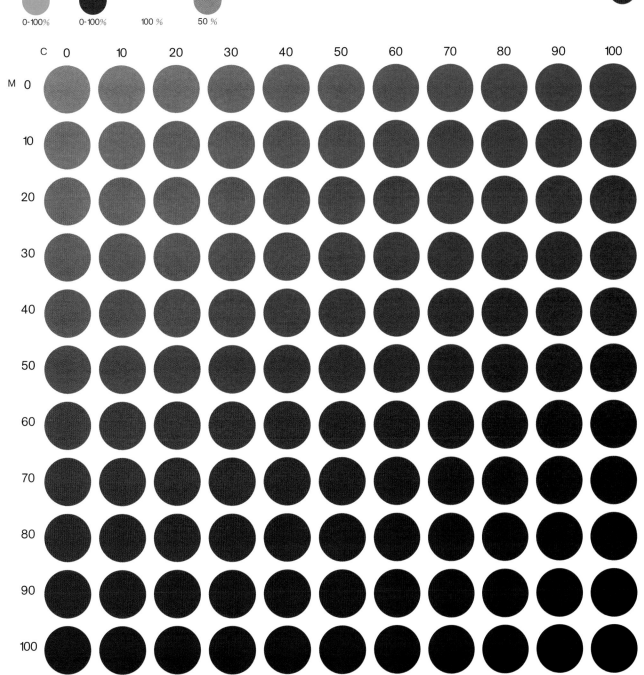

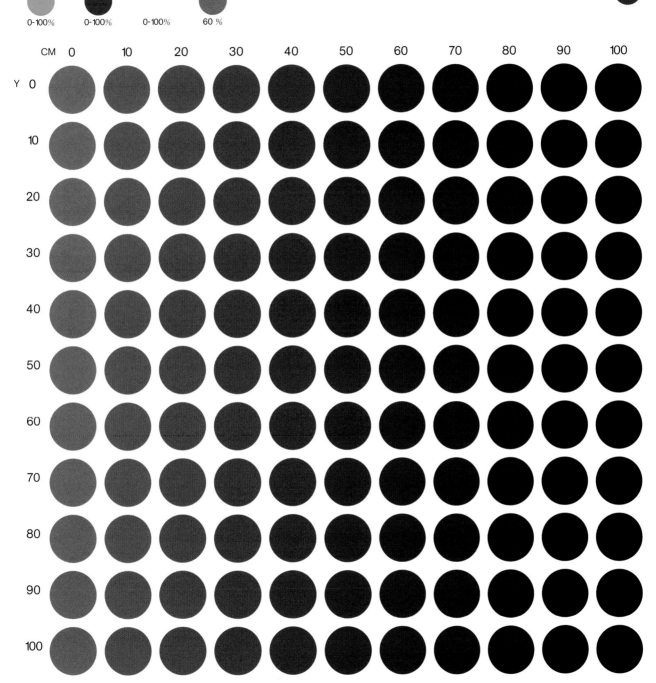

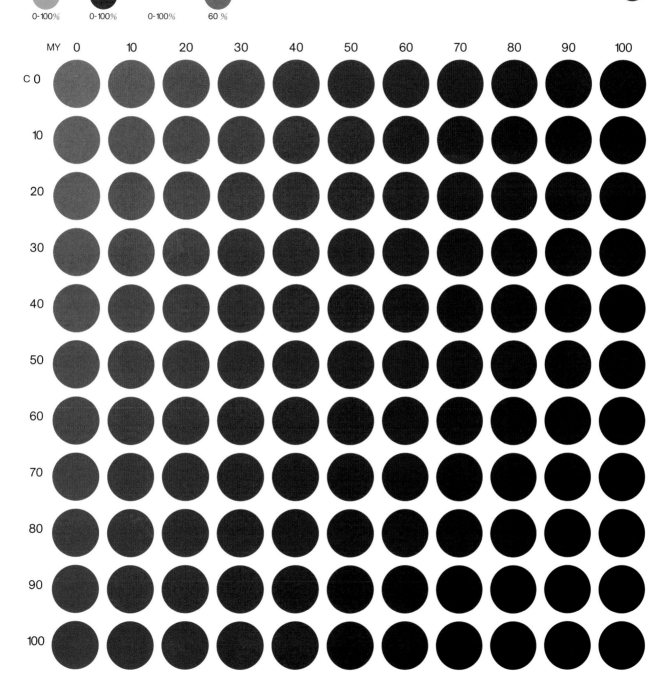

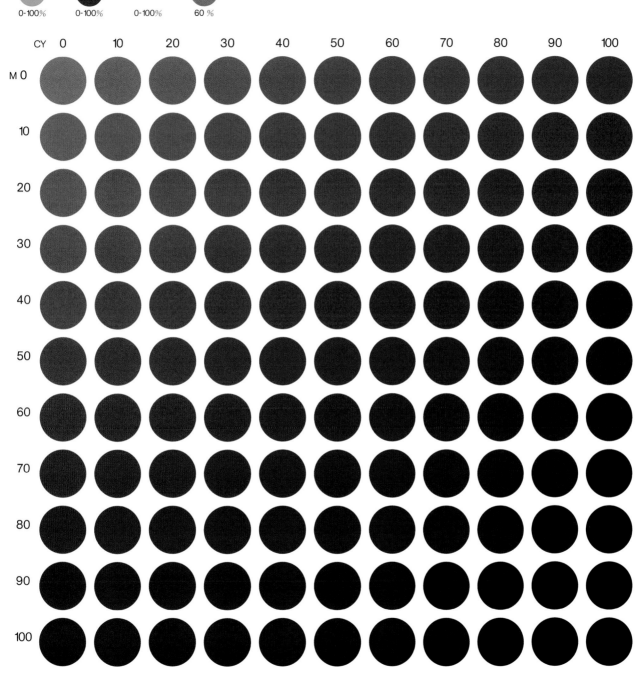

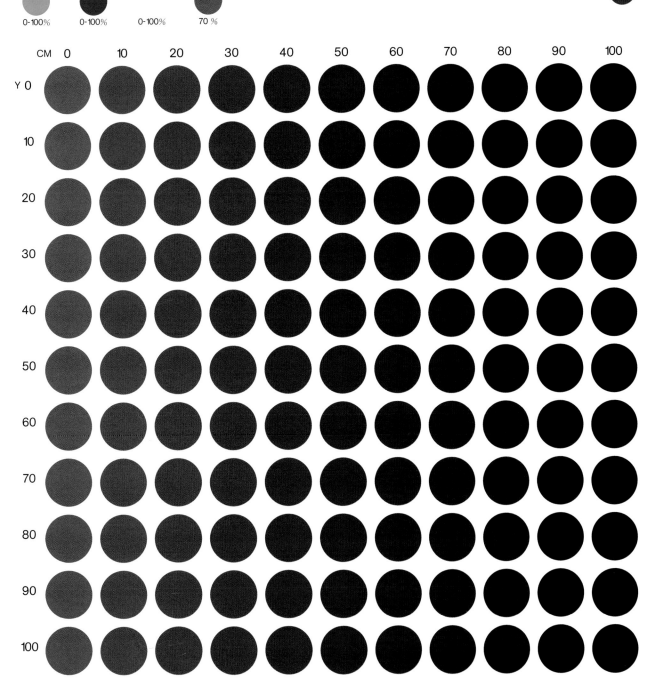

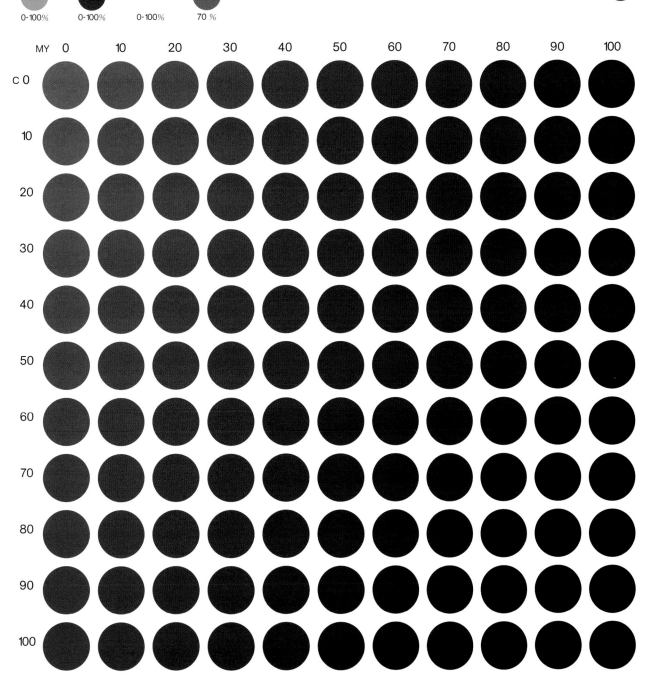

C 0-100% M 0-100% Y 0-100% BK 70%

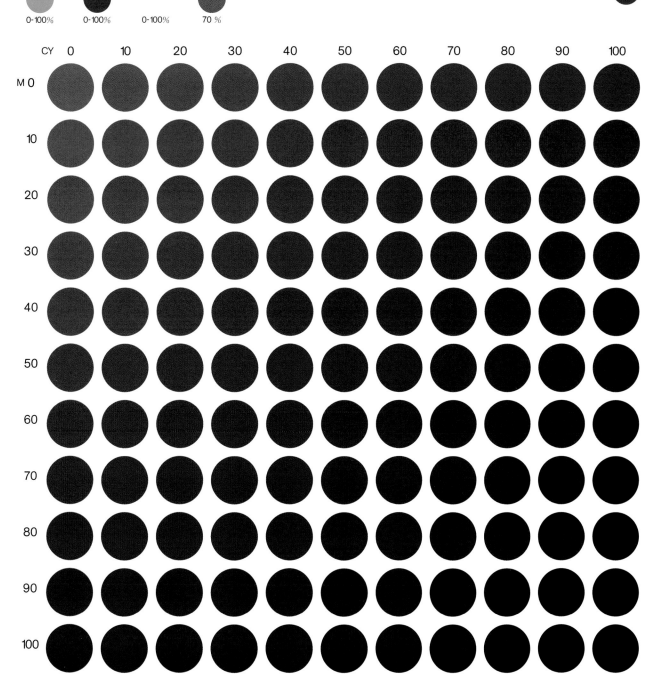

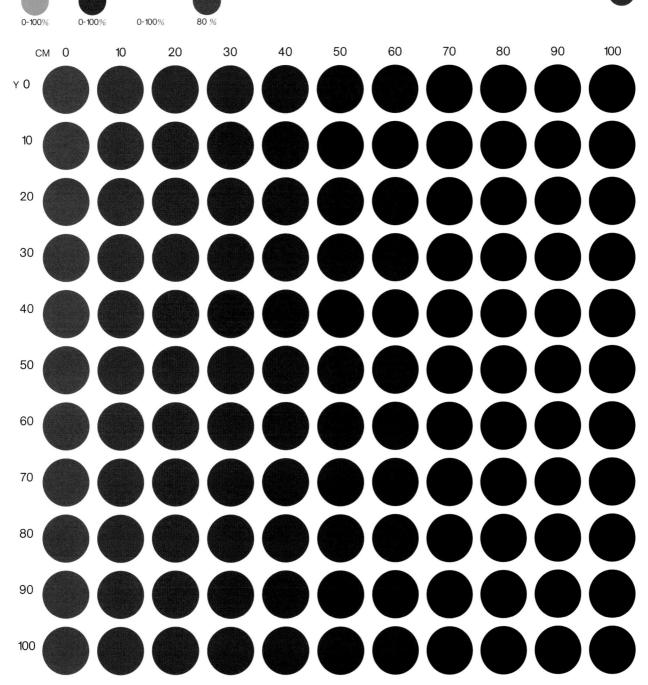

C M Y BK

0-100% 0-100% 0-100% 80 %

CM 0 10 20 30 40 50 60 70 80 90 100

Y 0

10

20

30

40

50

60

70

80

90

100

★ 新形象‧設計系列叢書

Color Chart & Pattern
演色表 & 色彩配色

出版者	新形象出版事業有限公司
負責人	陳偉賢
地址	台北縣中和市235中和路322號8樓之1
電話	(02)2920-7133
傳真	(02)2927-8446

編著者	陳怡任
執行企劃	詹淑柔
美術設計	ELAINE
封面設計	ELAINE
發行人	陳偉賢
製版所	鴻順彩色印刷製版有限公司
印刷所	利林印刷股份有限公司

總代理	北星文化事業股份有限公司
地址/門市	台北縣永和市234中正路462號B1
電話	(02)2922-9000
傳真	(02)2922-9041
網址	www.nsbooks.com.tw
郵撥帳號	50042987北星文化事業有限公司帳戶
本版發行	2010 年 1 月 第一版第一刷
定價	NT$520元整

演色表×色彩配色 = Color chart & pattern /
陳怡任編著.--第一版.-- 台北縣中和市：
新形象，2010.01
　　面 ： 公分
　　ISBN 978-986-6796-07-4(平裝)
　1.色彩學
963　　　　　　　98017971